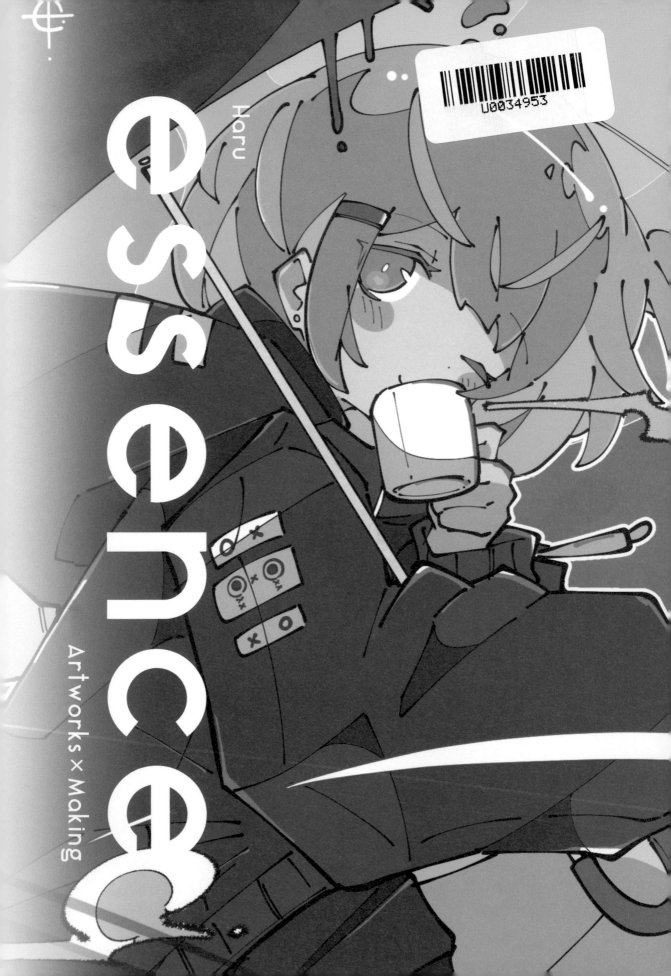

essence

Haru

Artworks × Making

在此誠摯感謝大家翻閱本書！

或許有些人正站著閱讀？

或許廣告標語還會這麼寫，
我原本是一位烘培師，後來轉職成為一名插畫家。
老實說，大家光看字面敘述，應該會一頭霧水，不知所以然。
不過可能是自己有如此與眾不同的經歷，
才會描繪出微妙有趣的世界觀，還是這是我一相情願往好的方向想……

雖然如此，這次是我第一次出版畫冊，
欣喜若狂得彷彿要飛上天！裡面都是我自認非常滿意的作品，
所以若是站著翻閱至此的讀者，
跳過這個部分，我也絕對不會介意，
即便只翻閱了刊登插畫的頁數或創作介紹的頁數，我都非常開心！

我有一位自己很敬重的創作者，受到他的影響，才開啟了我的插畫之路。
我不認為自己也能在他人的心中占有如此舉足輕重的地位，
但是對於翻閱到這本畫冊的人來說，我希望這成為他描繪插畫的契機，
如果能形成一股動力、促使他人產生微小的變化，
我覺得是我過往堅持努力至今的一切有了回報，令人感到小小的欣慰。

前面鋪陳得有點太長了，但是希望『essence Haru Artworks × Making』
能讓大家意猶未盡地翻閱到最後。

乖乖閱讀至此的人真的是個好人……，或許玩遊戲時，
也不會跳過 NPC 的台詞看到最後吧（我自己也是）！
其實為了一字不漏看完的朋友，我在書衣下面的封底藏了後記，
所以看完畫冊後，希望你也能去封底看看！

# CONTENTS
### - 目錄 -

# CHAPTER 1

全新繪圖創作

NEW WORKS

P004-P013

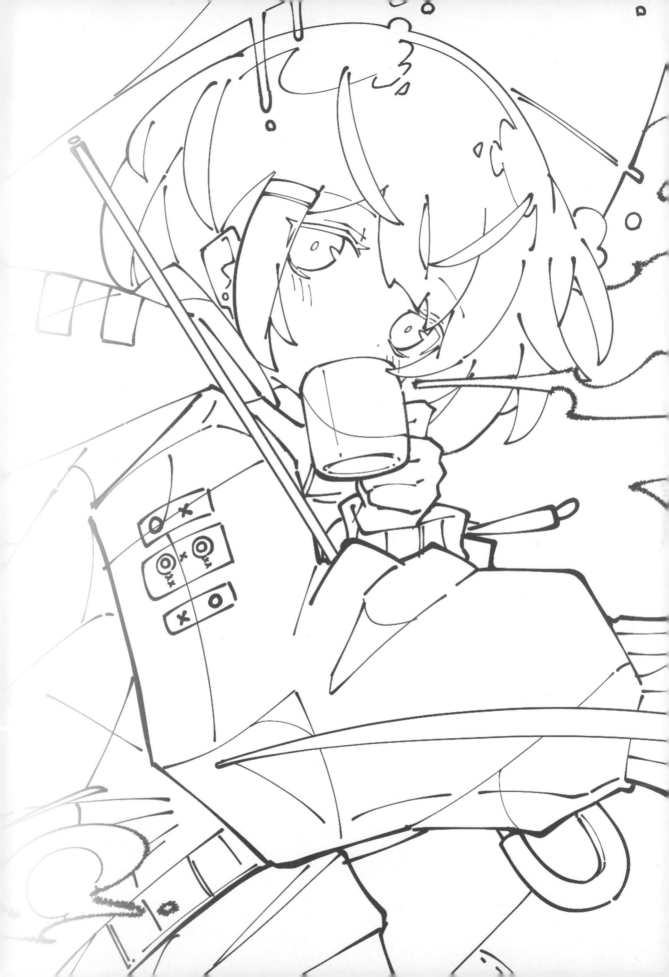

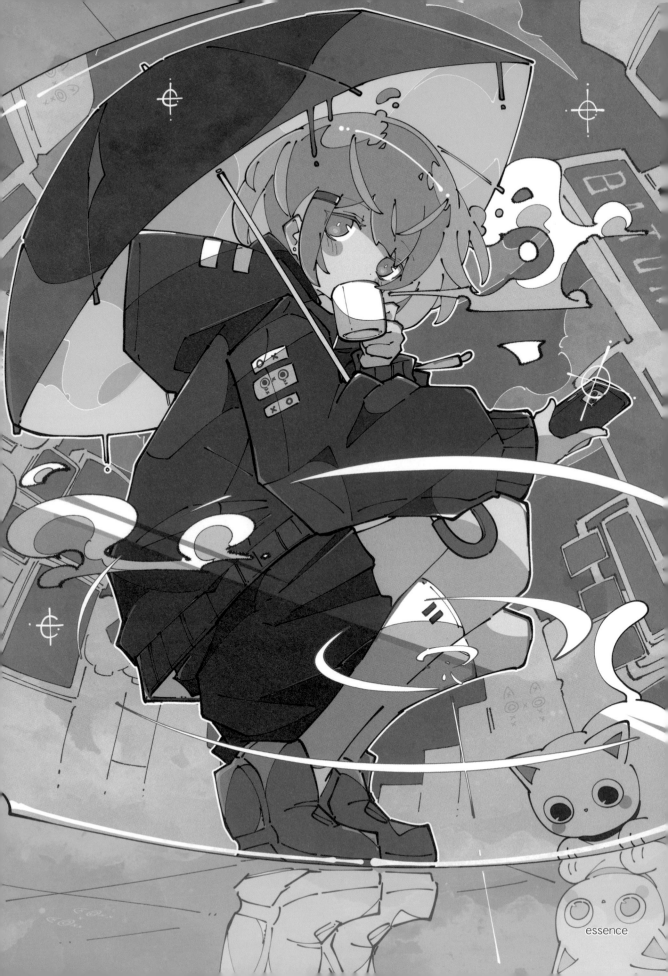

essence

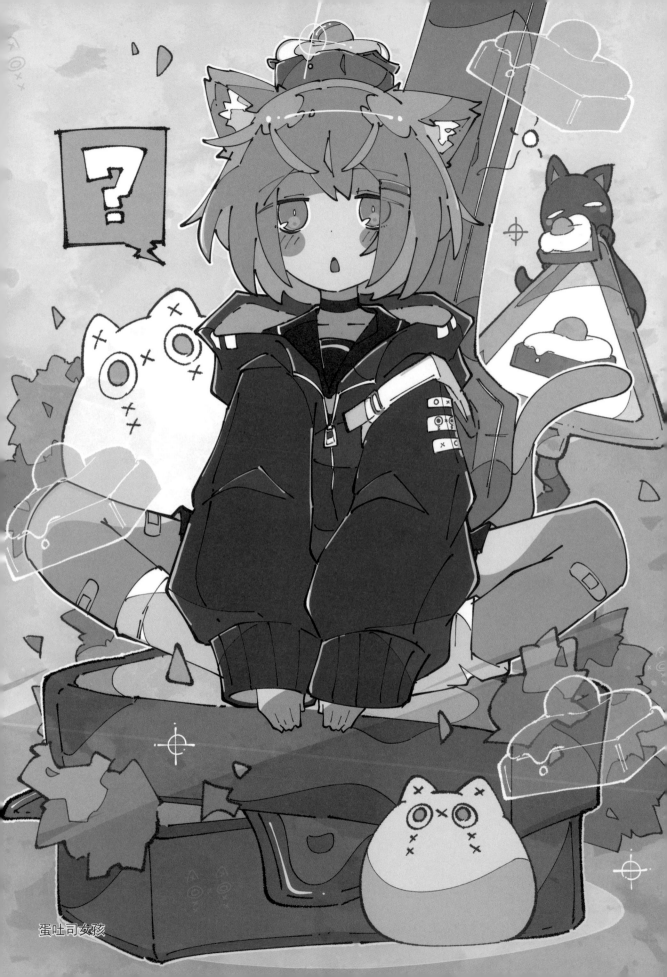

蛋吐司女孩

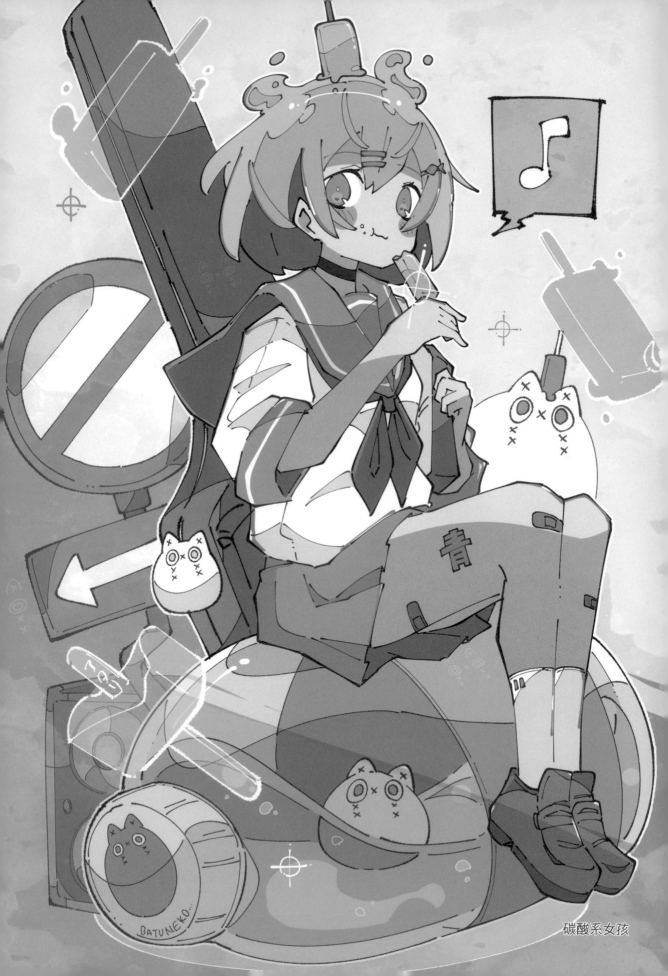

碳酸系女孩

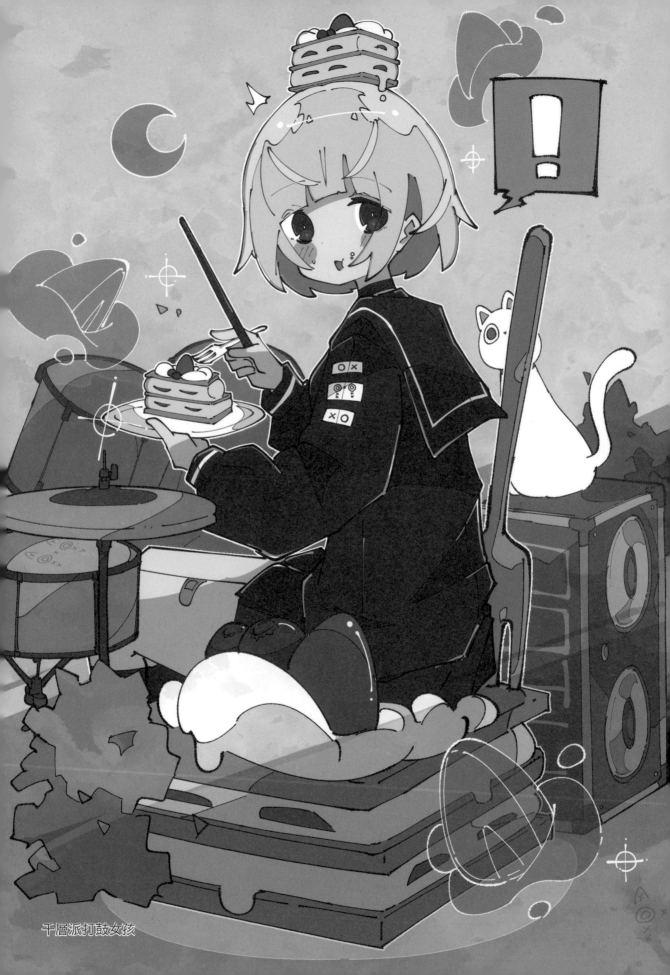

千層派打鼓女孩

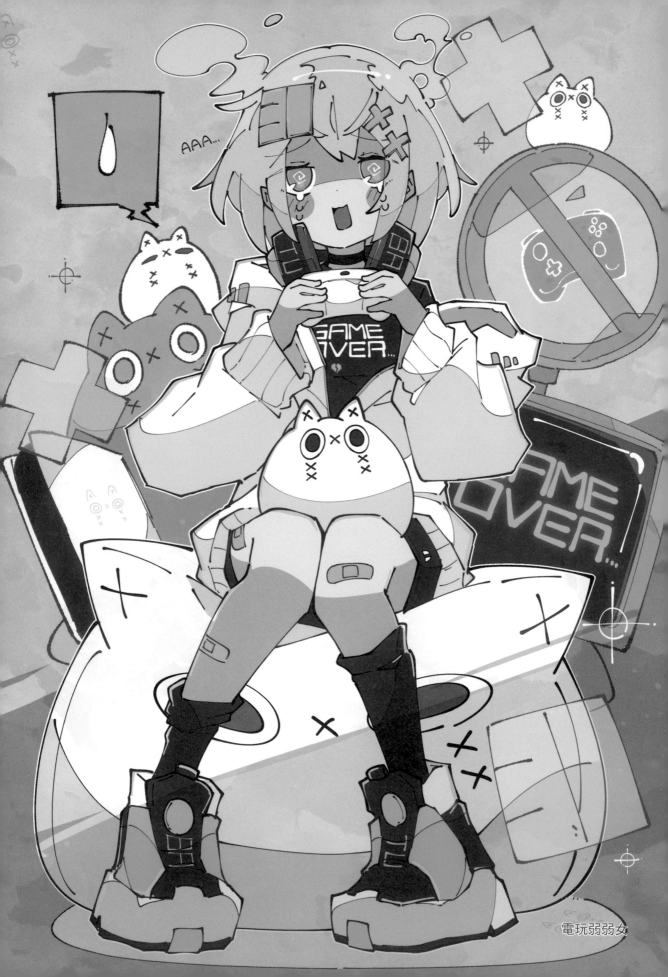

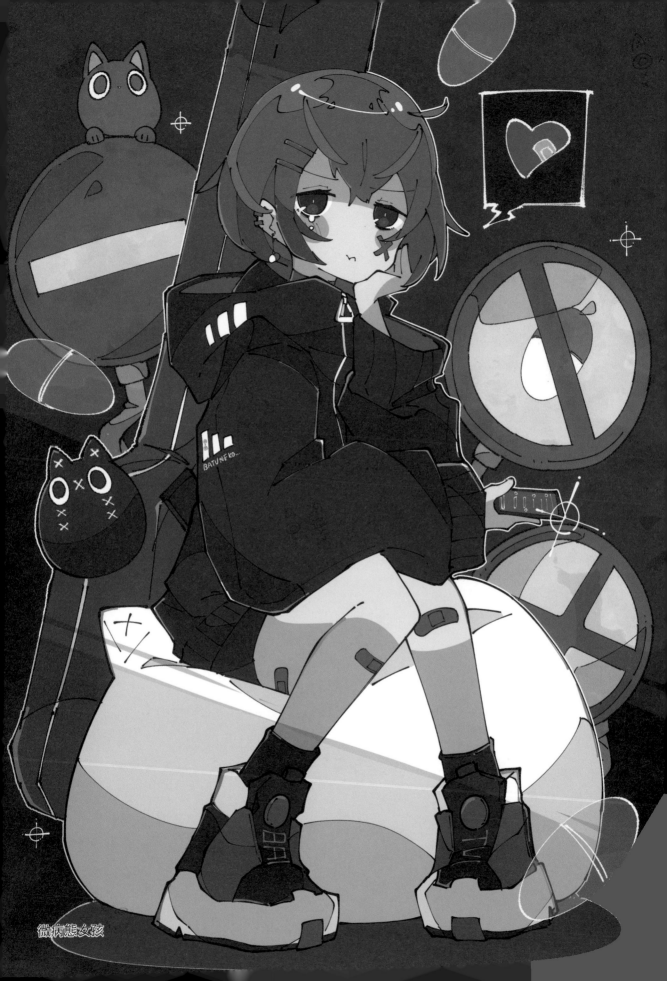

# INTERVIEW
## - 採訪 -

這次採訪的對象為插畫家 Haru，她以插畫家、影像創作者的多重身分從事各領域的活動，而且曾經是一名烘培師。以下就讓我們詳細了解她如此獨特的經歷。

**Q1.** 您曾經是一名烘培師，是一位背景獨特的插畫家，所以想先請教您有關烘培師的工作經歷。

其實老家有經營一家蛋糕店，我從小就是看著爸爸做蛋糕長大，並且想之後會繼承家業，所以自然踏上烘培師的道路。

烘培師的工作看似美麗精緻，從另一面來看也有很多辛苦的地方。不過可以在生意好的店家學習，在自家店中研發新品，現在回頭一看，覺得自己可以獲得各種經歷未嘗不是一件好事。

**Q2.** 請問是何時開始描繪插畫？

我大概在小學的時候就把畫插畫當成一種興趣，但是我想真正開始練習插畫應該是在國中 2 年級的時候。

那時主要以手繪畫圖，用色鉛筆或原子筆描摹自己喜歡的動畫或漫畫，或描繪同人畫。

**Q3.** 請問是甚麼原因讓您轉為一名插畫家？

我在 Q1 曾說自己想要繼承烘培師的家業，但是我心中也夢想成為一名插畫家……當我離開任職的著名店家後，就回到老家工作，閒暇之餘開始描繪插畫。我先以興趣將作品上傳至 SNS，想藉此機會慢慢轉為一名插畫家。儘管如此，我當時未曾想過可以當成賴以為生的職業，所以現在的我當然感到高興，但或許更多的感受是非常驚訝。

**Q4.** 您的插畫作品散發著烘培師背景的獨特魅力。請問在創作時是否多少有運用到烘培師的經驗？

我自己並沒有刻意運用這方面的經歷，不過看過插畫的朋友都說插畫色調看起來很可口（笑）。的確我在配色上經常使用水果的色調，插畫主題中也大多會添加食物的元素，所以我想或許是將自身經驗自然展現在作品裡。

妝點蛋糕的水果，看起來美味可口……。

Q5.非日常的世界觀和新穎的構圖,都是您插畫中很吸引人的部分。請問您從何處獲取這些靈感?

我完全不會演奏樂器,但是很常透過音樂獲得一些靈感。除了 J-POP 和 VOCALOID 的歌曲,我也常聽遊戲的音樂,並且不斷想像著這個旋律似乎適合哪種情境。

至於世界觀的部分,我平常在生活中看到水窪表面的倒影或巷子幽暗之處,就會想「這裡若是這樣就會很有趣」。有時候是因為這類的好奇心激發一些想法。

Q6.請問在插畫繪製的時候,是否有其他堅持講究的地方?

第一眼看到插畫時,除了構圖要令人印象深刻之外,在配色上會想要特別講究。繪製時也是這兩個部分占較多的作業時間,為了決定構圖就會花上幾天的時間,配色也是會嘗試各種版本直到完美協調……例如這次『essence』的封面插畫,老實說也費了蠻多時間(笑)。但是當完成好的作品時,自己就會很有成就感。

Q7.請問在自己的作品中,您最滿意哪一幅創作?

數位插畫中也有很多我自己很滿意的作品,不過在手繪時期有一張插畫是我聽著搖滾樂團 Yorushika 演唱的『爆彈魔』所描繪而成的,這張作品使我決定轉為一名插畫家,所以這幅插畫讓我最印象深刻。再次看這張插畫時覺得自己手繪得如此用心,真的是很努力……(笑)。

作品和現在的風格差蠻多的,不過因為很喜歡當時筆繪的感覺,所以往後若有機會,我會想再畫畫看。

Q8.您也是一名有很多作品的影像創作者,請問是甚麼原因讓您橫跨插畫和影片兩種領域?

任天堂 DSi 有一種名為「Flipnote Studio 3D」的應用程式,可以畫手翻書漫畫,原本曾製作過漫畫形式的影片,對於影片的製作有一定的興趣。而真正想要製作 MV 的原因,是看了 Eve 的歌曲 MV『如你所願』,讓我覺得原來音樂 + 影像是這麼好玩有趣。

坦白說我當時連歌詞要怎麼顯示都不知道,製作過程相當有挑戰,但是當自己完成第一個作品時,超級開心。

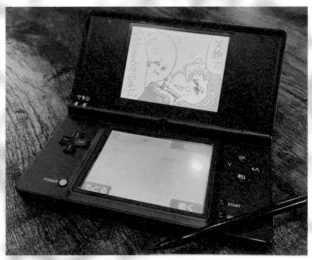

當時的 DSi。久違地開機,似乎仍舊可以使用(笑)。

Q9.想請問您今後的目標。

我創作過插畫、設計以及影像等各種作品,但是我覺得都還有很大的成長空間,所以我想要進一步提升品質。尤其是在動畫方面,我一直都很努力學習,希望可以開拓更多的可能,並且能運用到之後的作品。

另外,很久以前就一直想要畫漫畫,所以我希望以多多挑戰新的領域。

其實這次出版的書冊,也是我以插畫家為職志後設定的一個目標,如今得以實現,自己相當開心。

Q10.最後請說說『essence』的看點。

這次的書冊對我來說是集作品之大成,從原創作品到商業合作、創作,每件都是我一邊回顧過往創作的作品。另外書名『essence』也是我將烘培師時期的自己,和如今身為插畫家的自己重疊後得出的名稱,希望大家可以感受到不同經歷呈現出的獨特畫風。

另外,雖然我有自己的創作風格,但是希望在插畫和影像創作方面也能帶給他人一點小啟發。請大家一定要翻閱到最後喔!

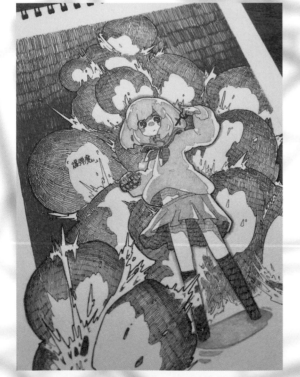

手繪製作時期的插畫作品『爆彈魔』,畫面震撼生動。

# CHAPTER 2

個人作品

ORIGINAL WORKS

P014-P089

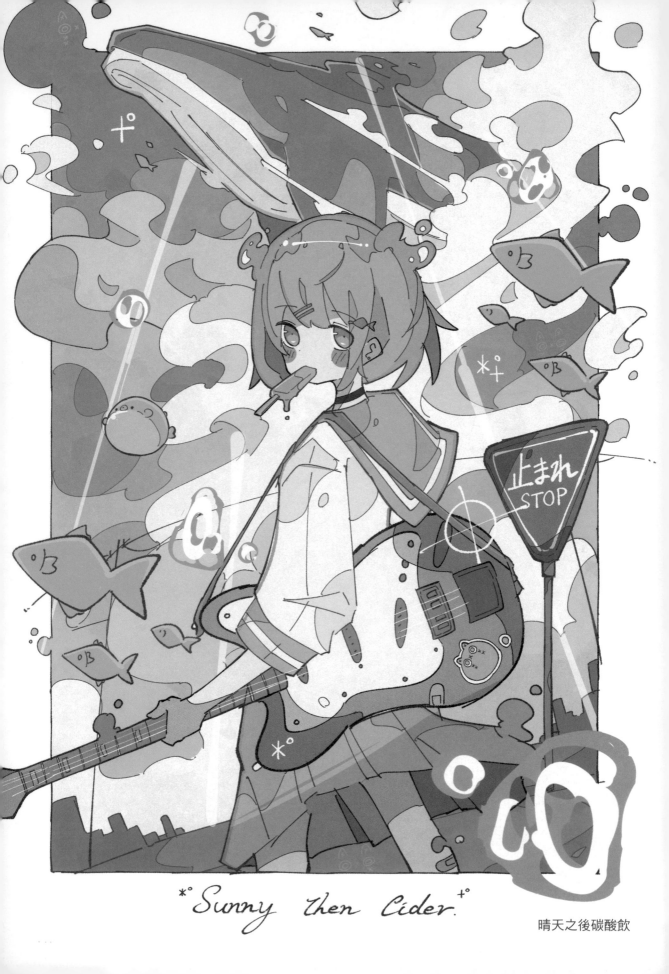

*°Sunny then Cider.°

晴天之後碳酸飲

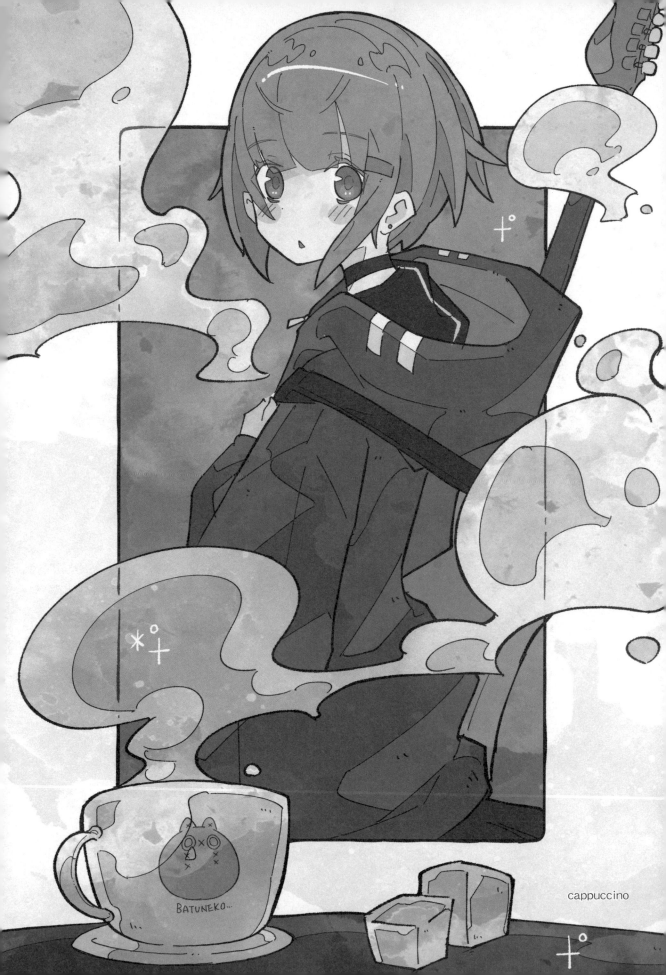

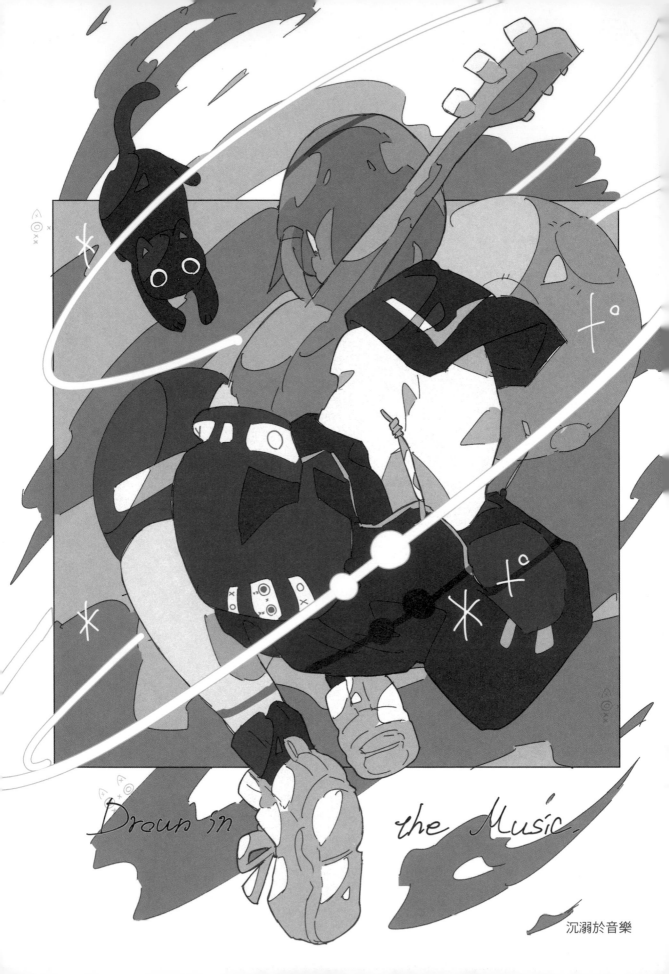

Drown in the Music

沉溺於音樂

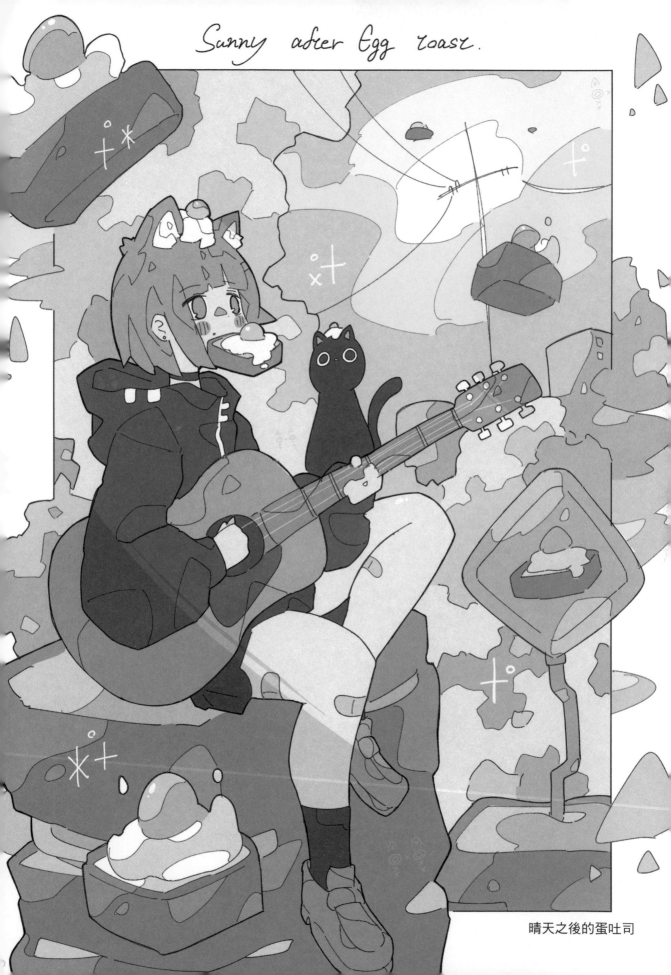

Sunny after Egg roast.

晴天之後的蛋吐司

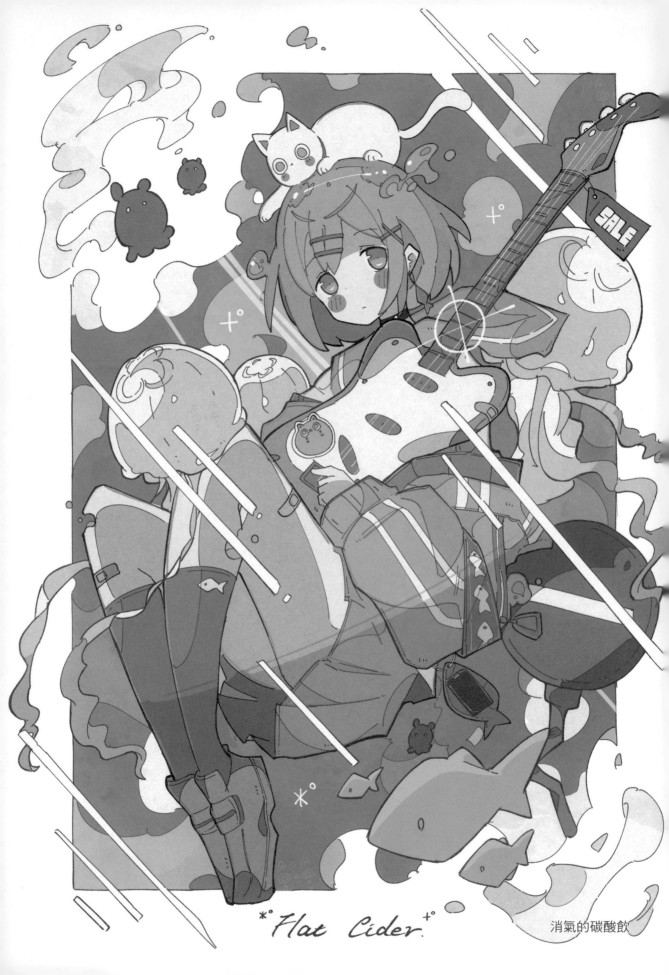

*°Flat Cider.+°

消氣的碳酸飲

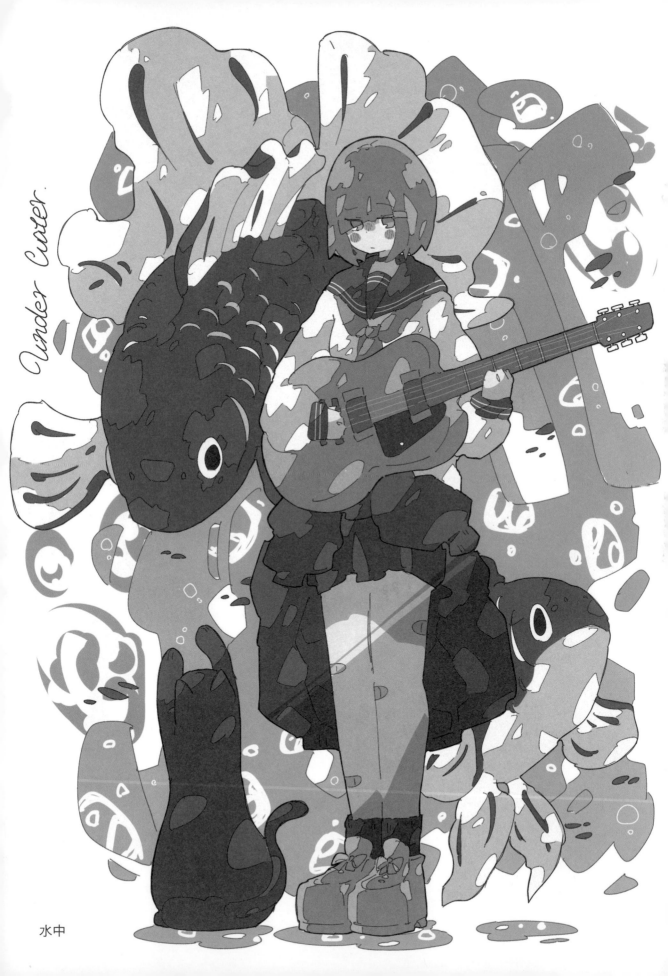

Under Water.

水中

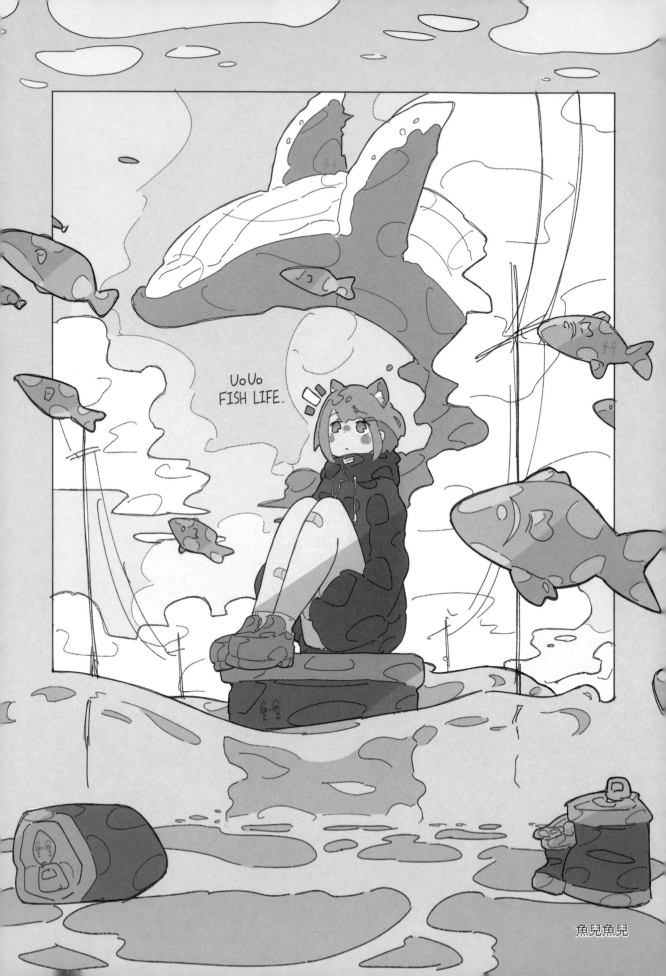

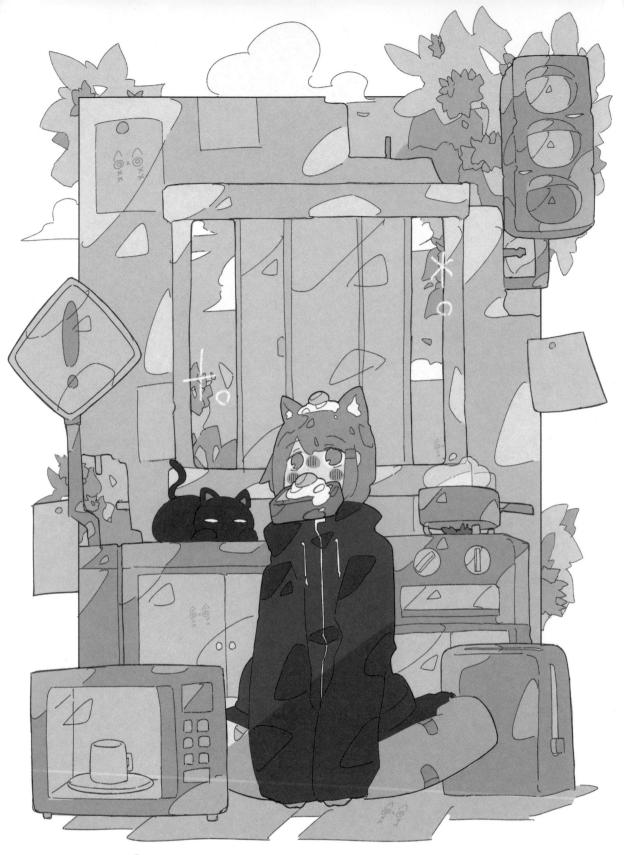

Egg toast rather than flowers.

金木樨和蛋吐司

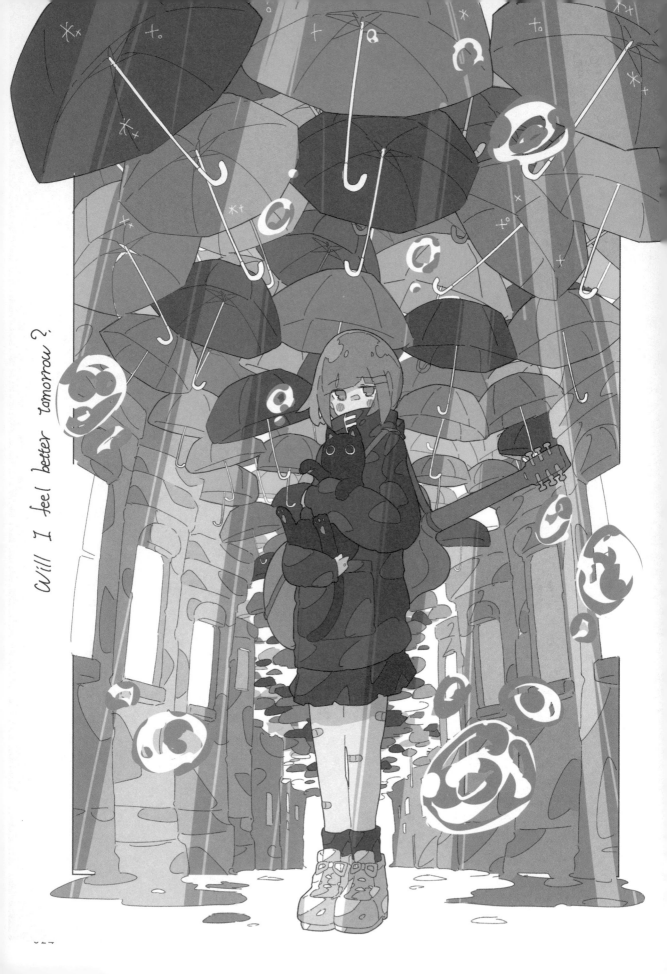

Will I feel better tomorrow?

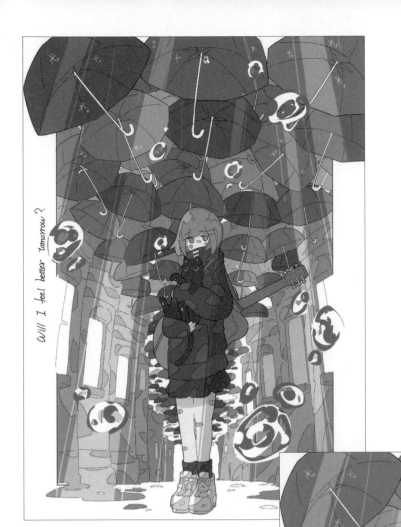

明天是晴天嗎？

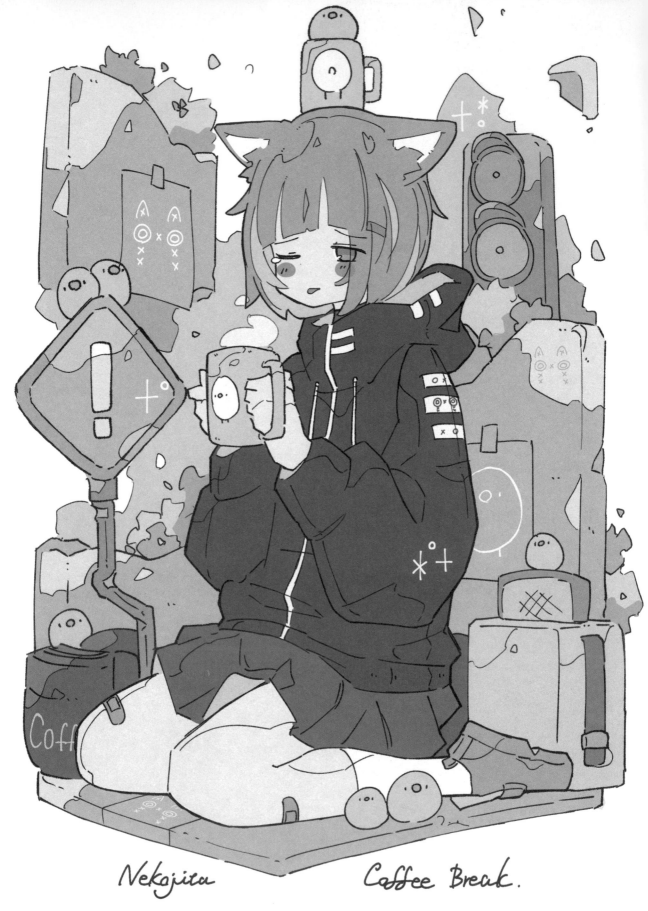

Nekojita                    Caffee Break.

燙舌的咖啡時光

x

x

x

x

x

Coff

x

x

x

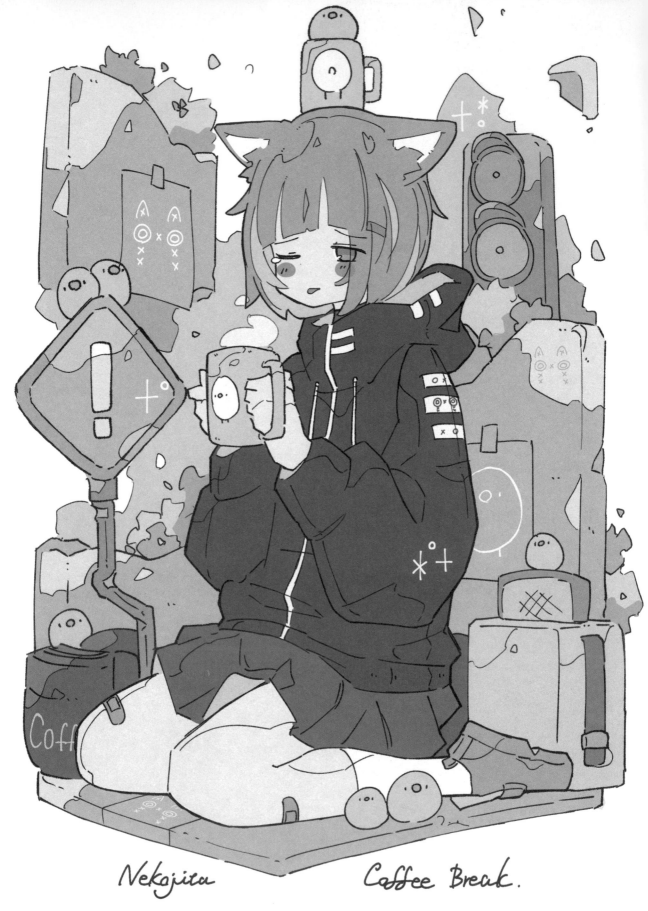

Nekojita                    Caffee Break.

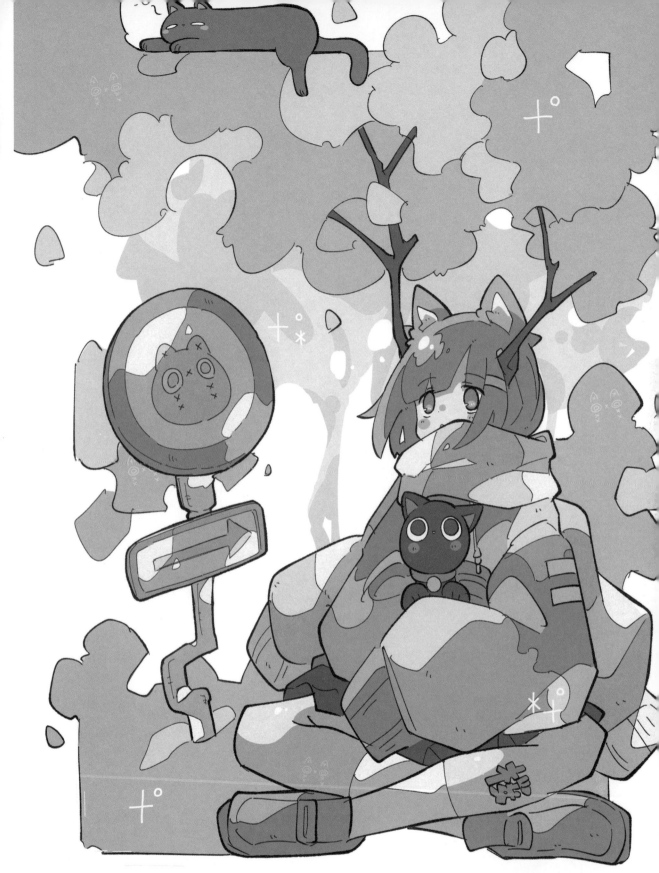

NYANKO rather than Cherry Blossoms.

貓咪勝過櫻花

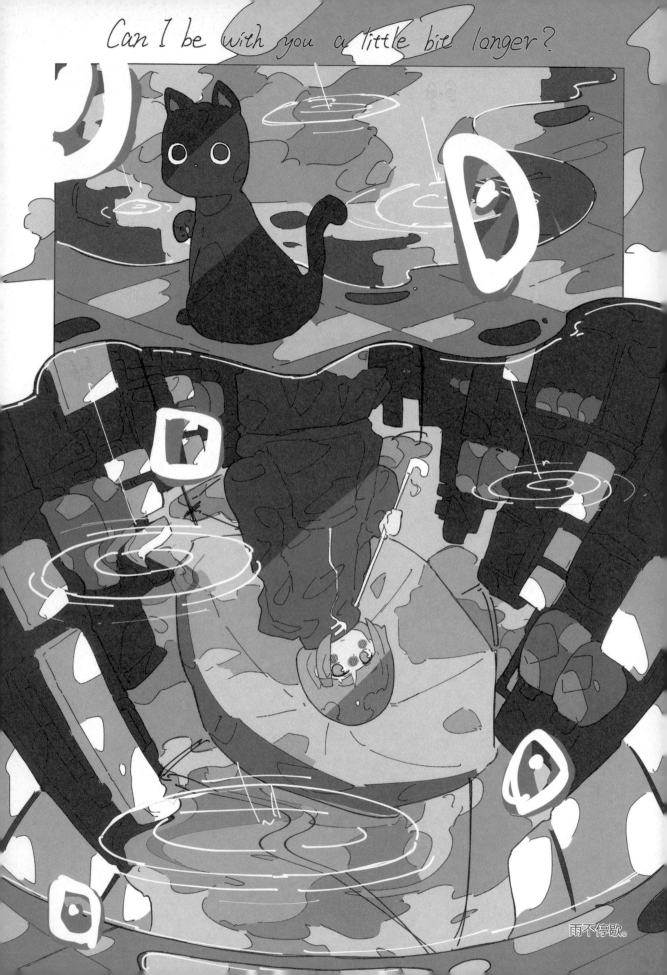

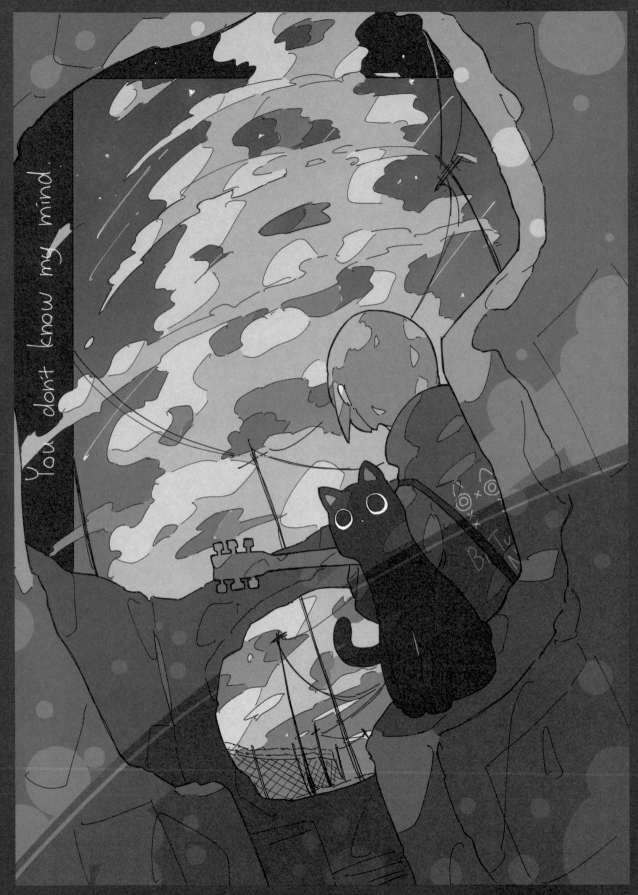

星光燦爛。

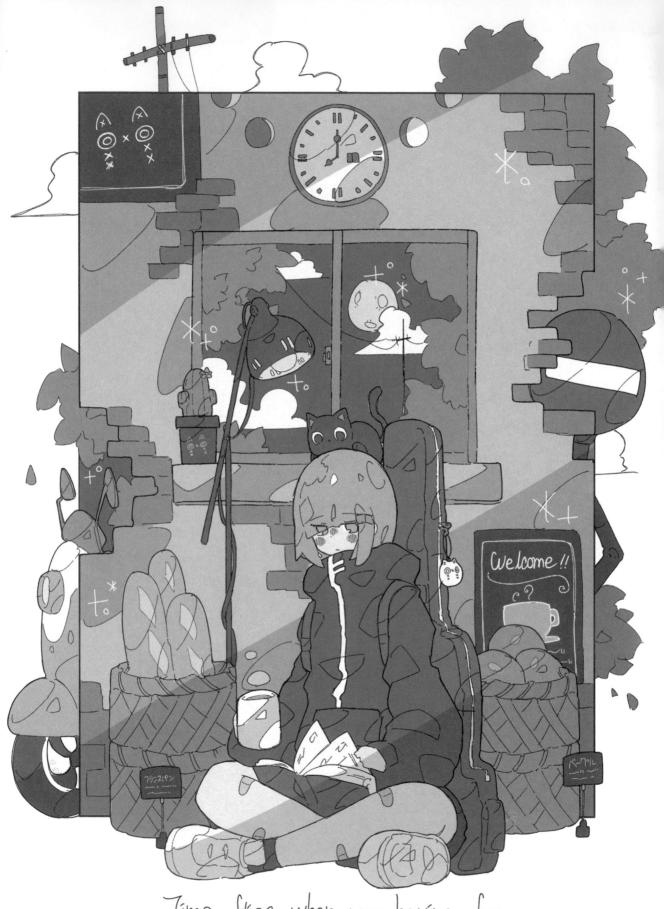

Time flies when you having fun.

貓咪和麵包店

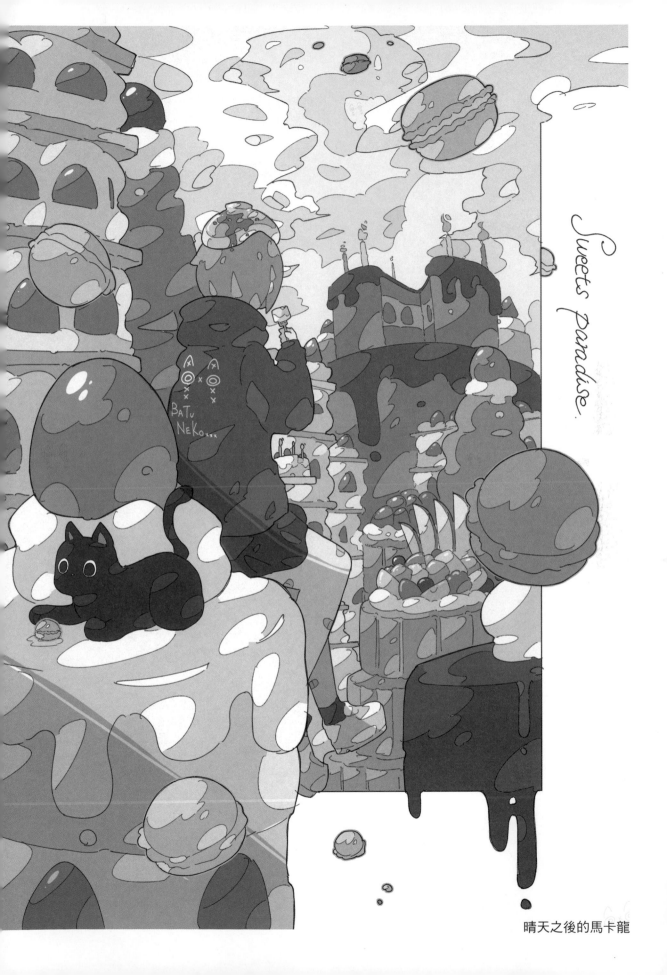

Sweets Paradise.

晴天之後的馬卡龍

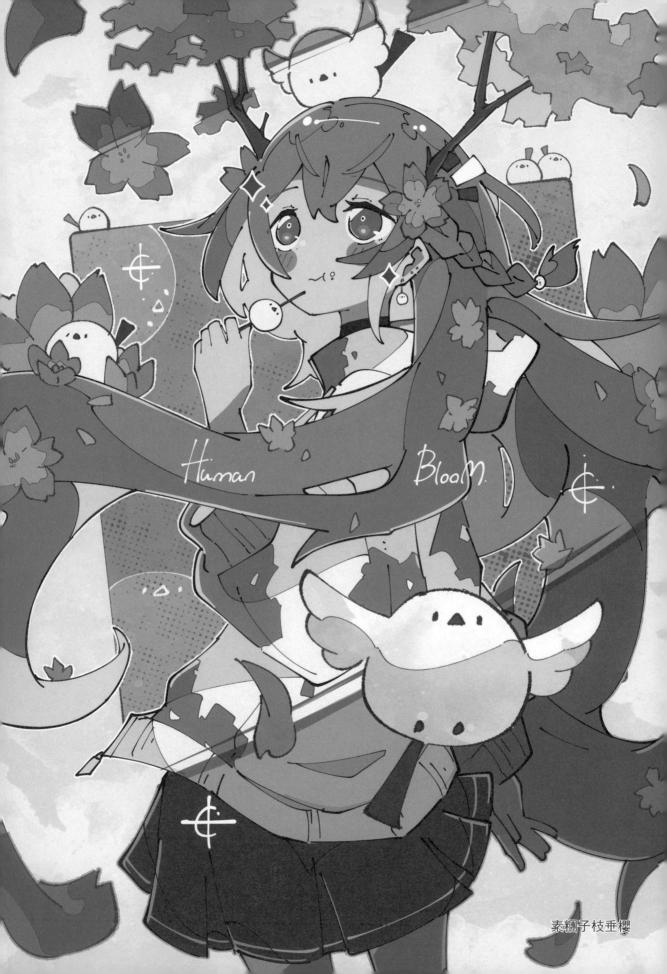

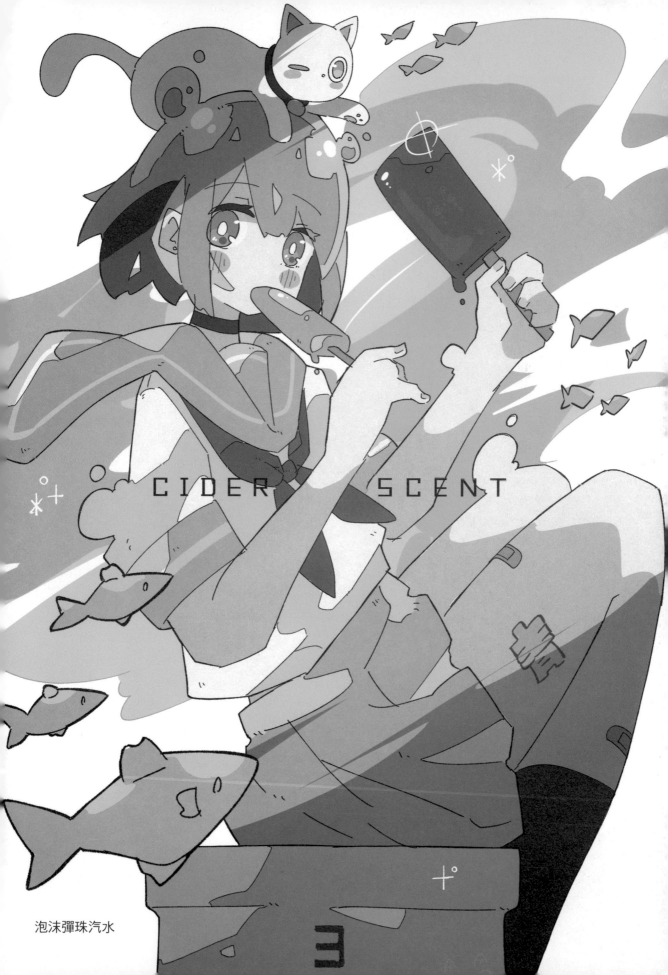

CIDER SCENT

泡沫彈珠汽水

3

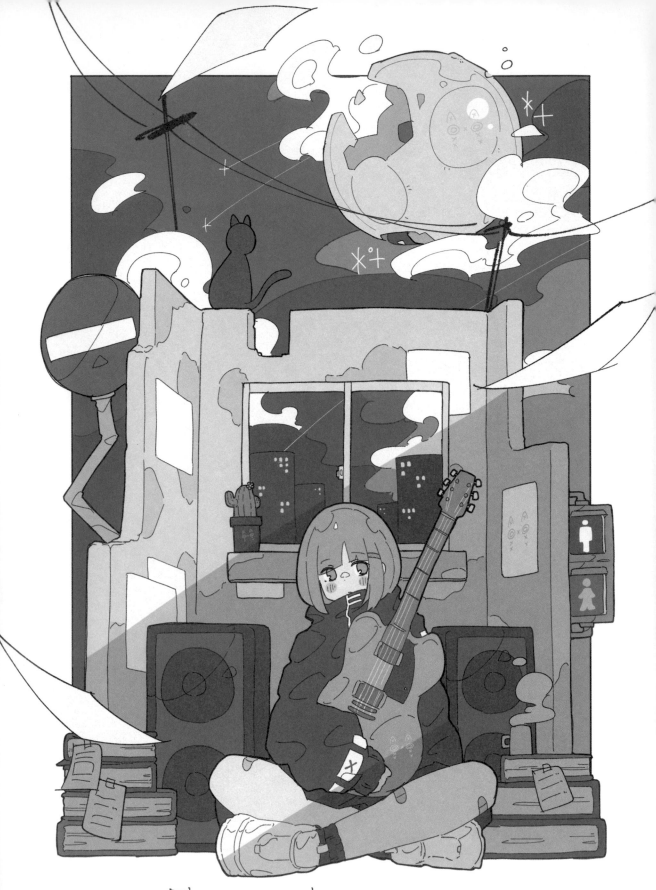

The moon is beautiful isn't it...?

月色真美

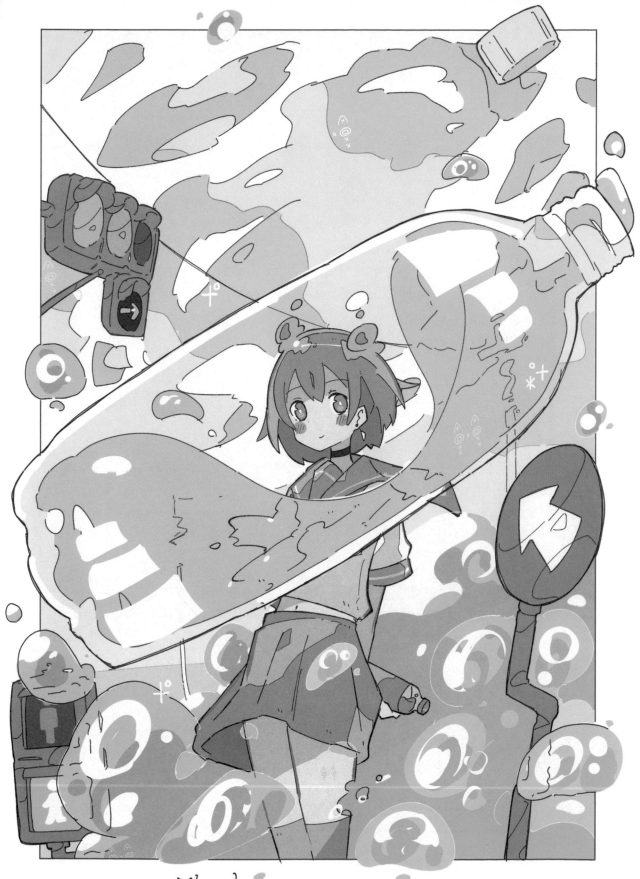

The beginning of summer.

夏日氣息。

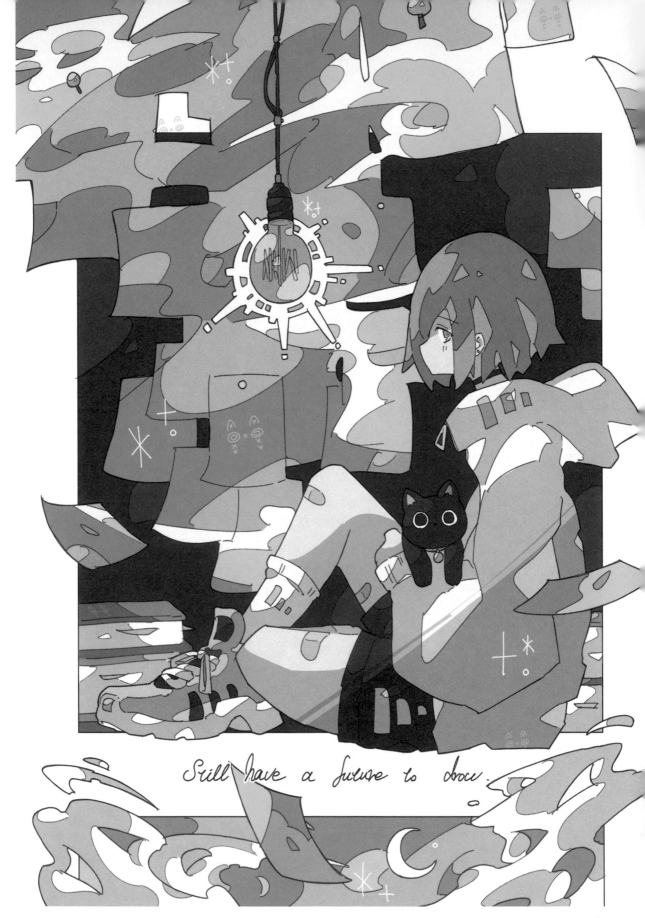

Still have a future to draw.

想持續描繪的未來。

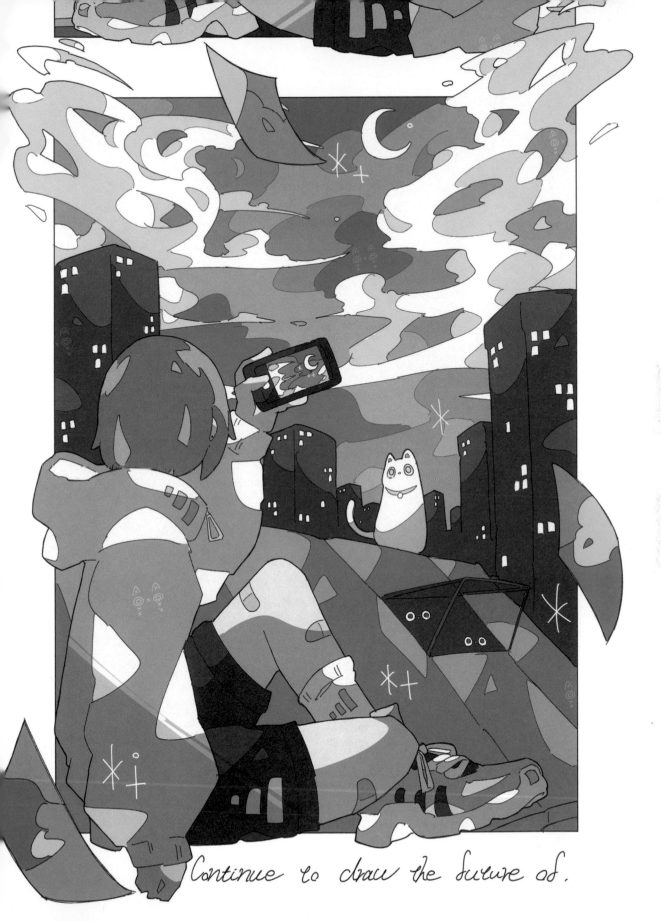

Continue to draw the future of.

持續描繪未來。

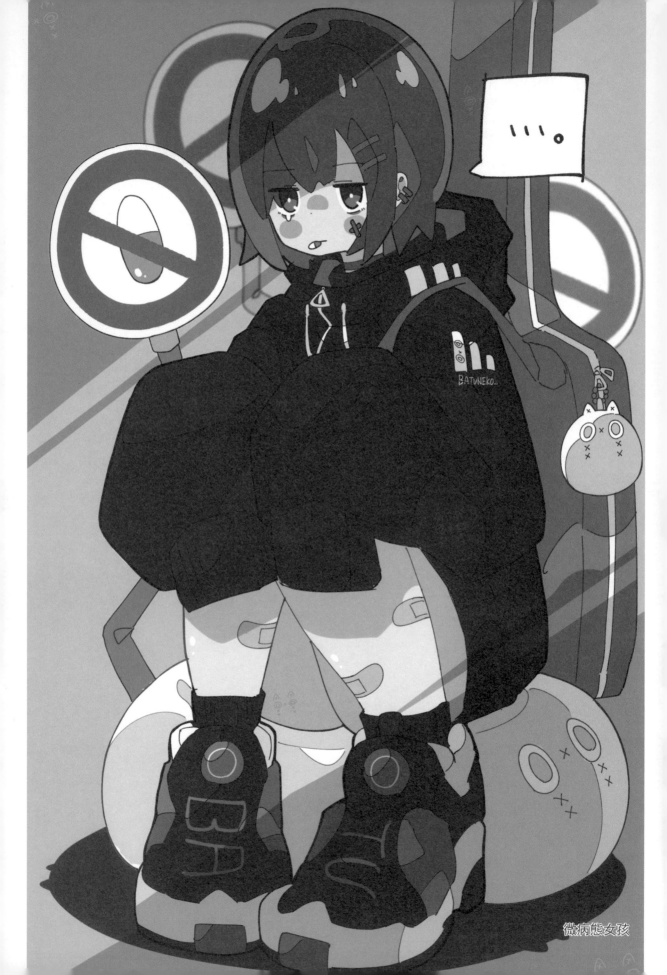

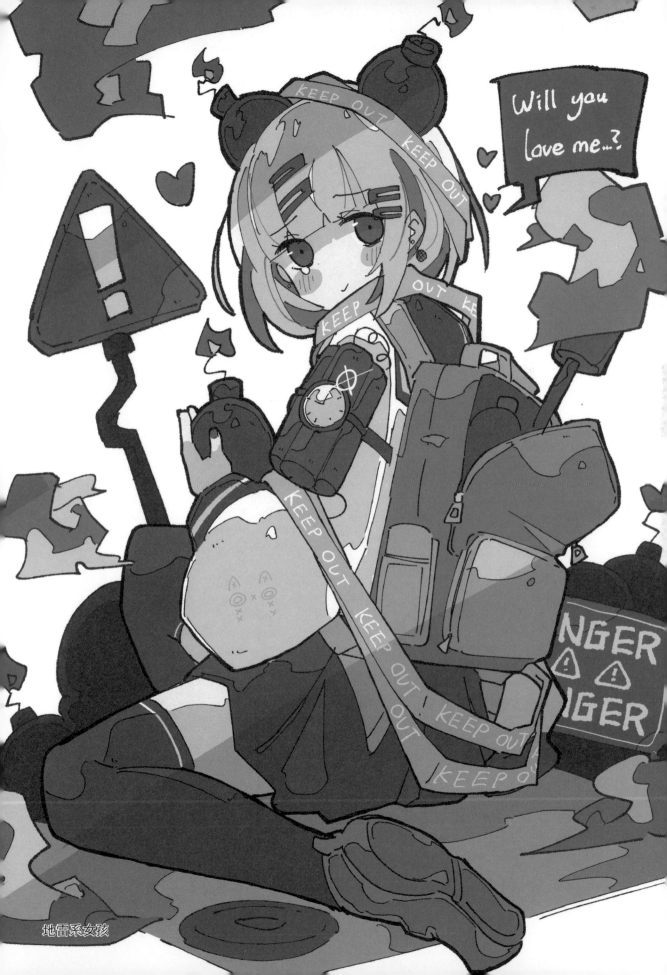

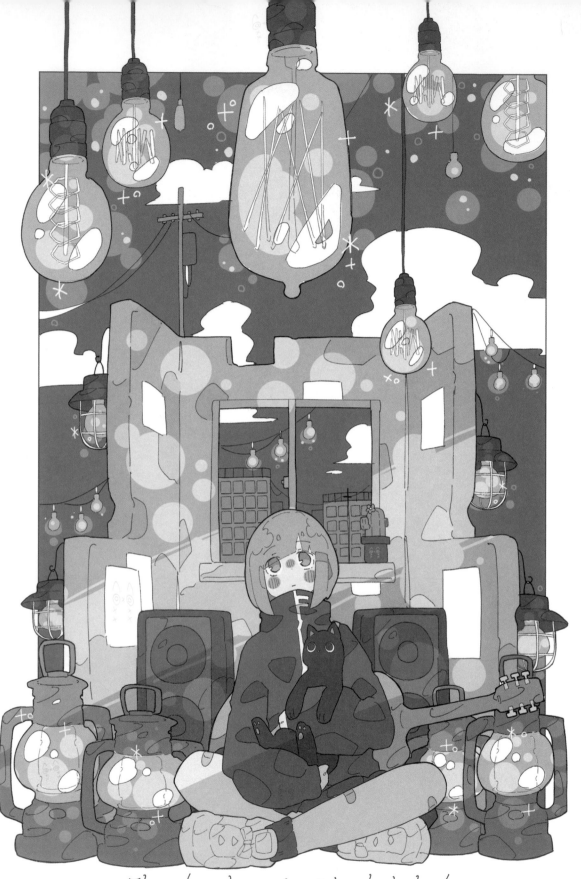

The sky where the light bulb blinks.

星空閃爍的夜晚。

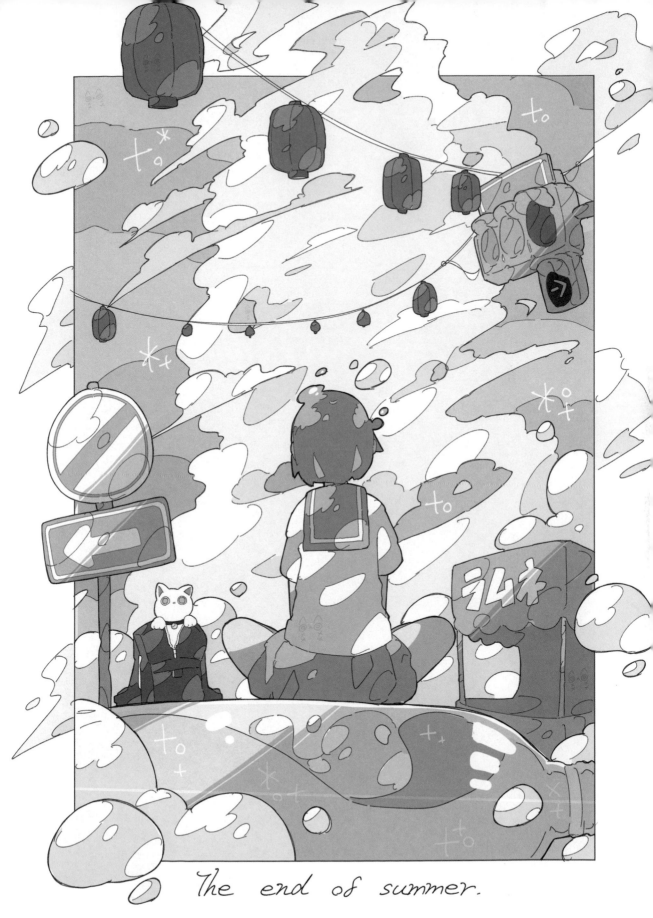

The end of summer.

夏日已逝。

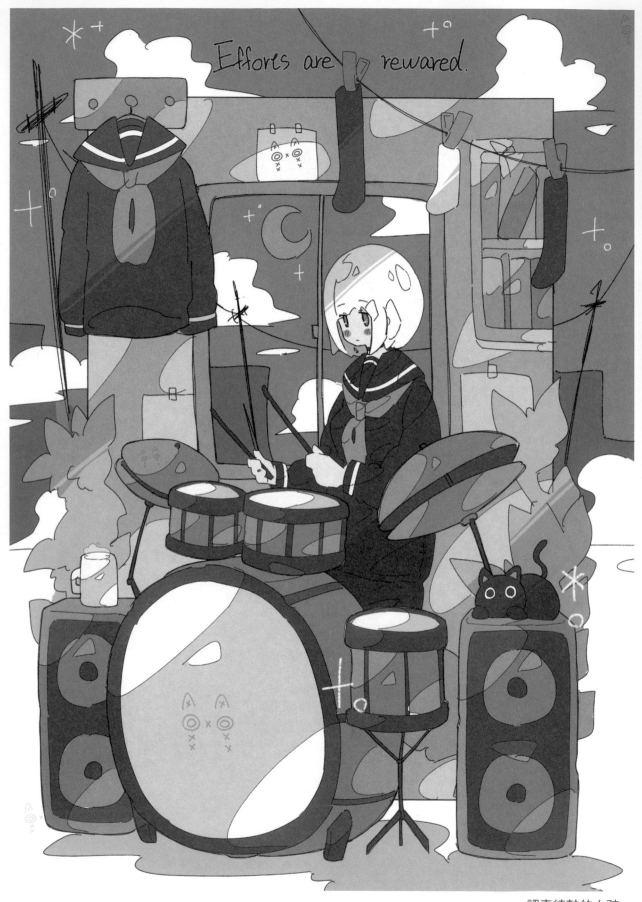

認真練鼓的女孩

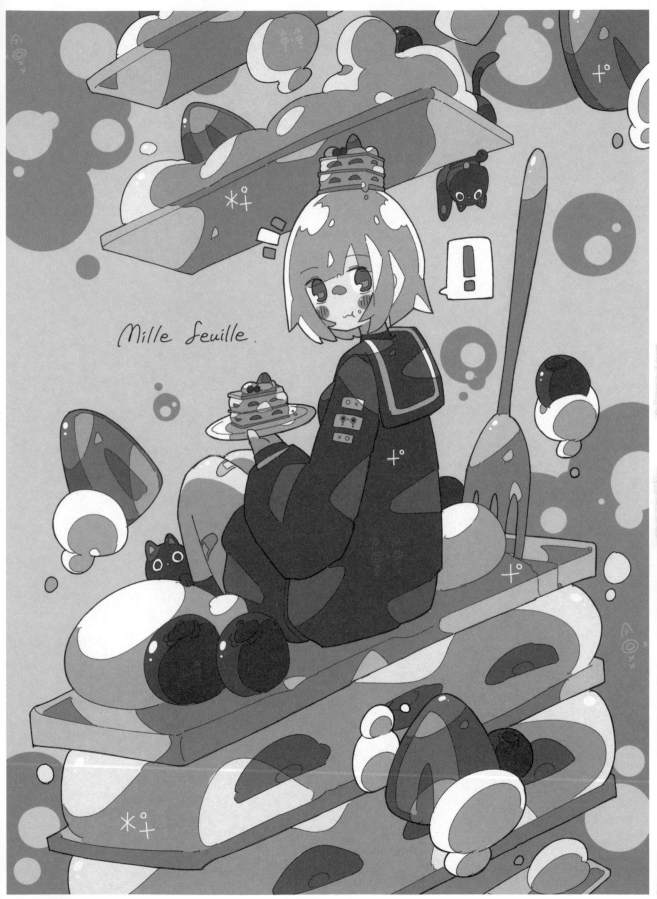

Mille feuille.

千層派女孩

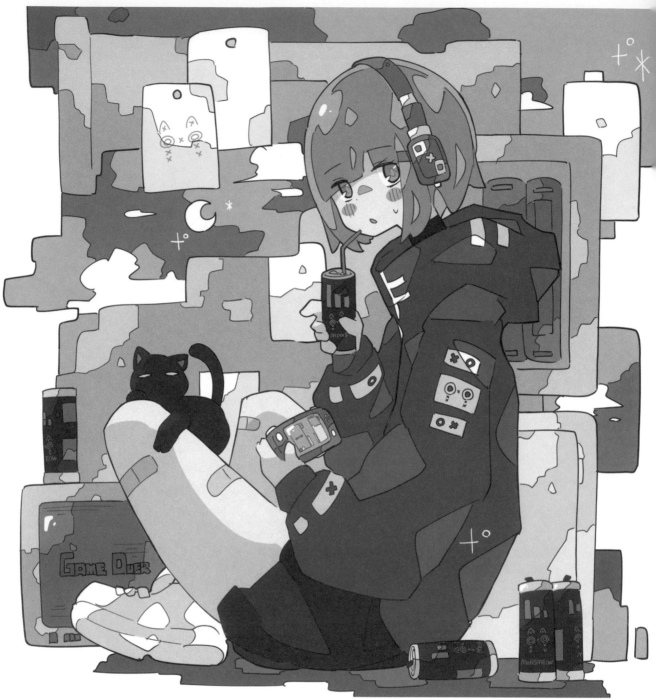

通宵打電玩

碳酸系貝斯女孩

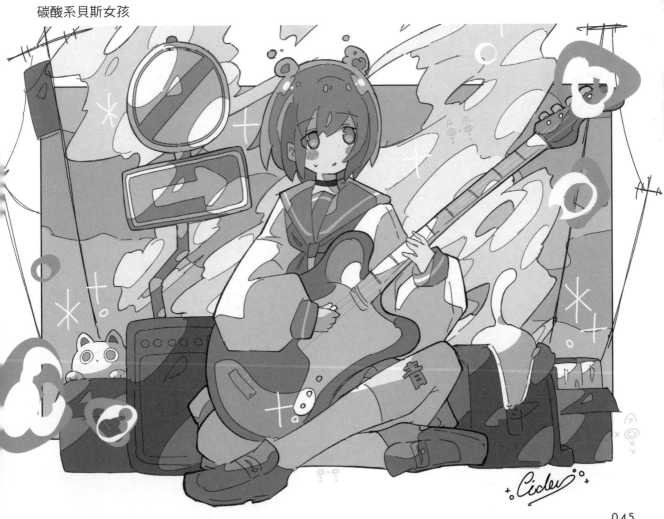

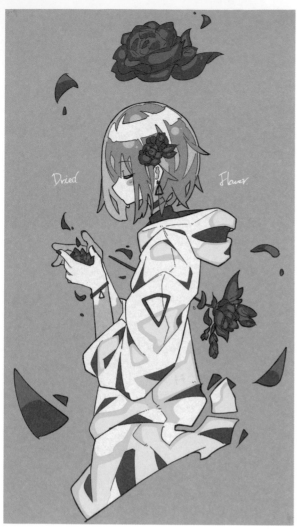

乾燥花

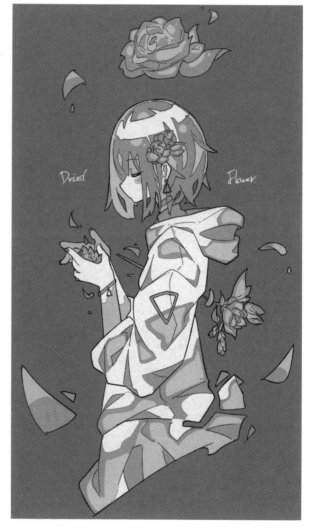

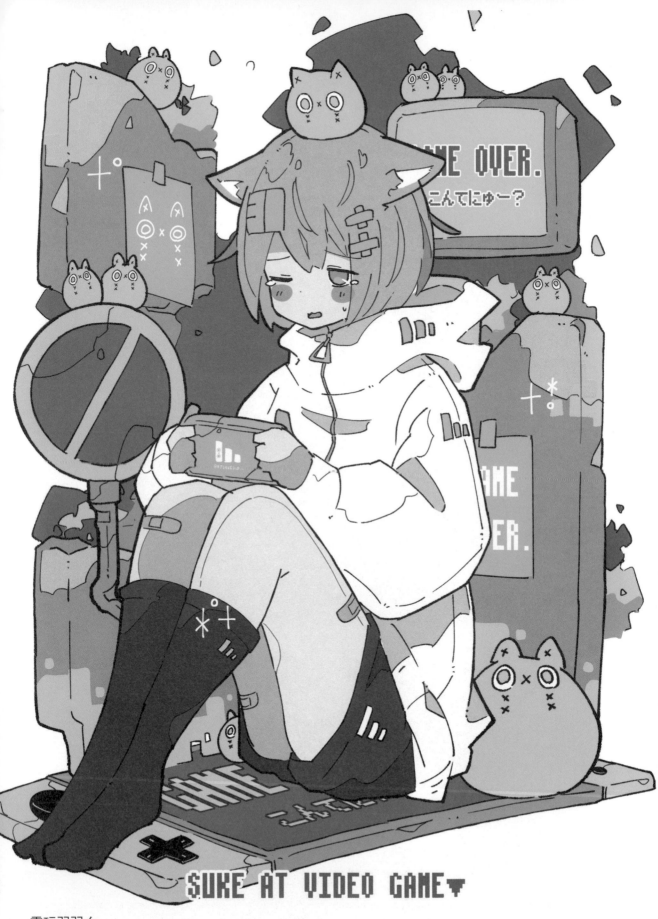

SUKE AT VIDEO GAME▼

電玩弱弱女

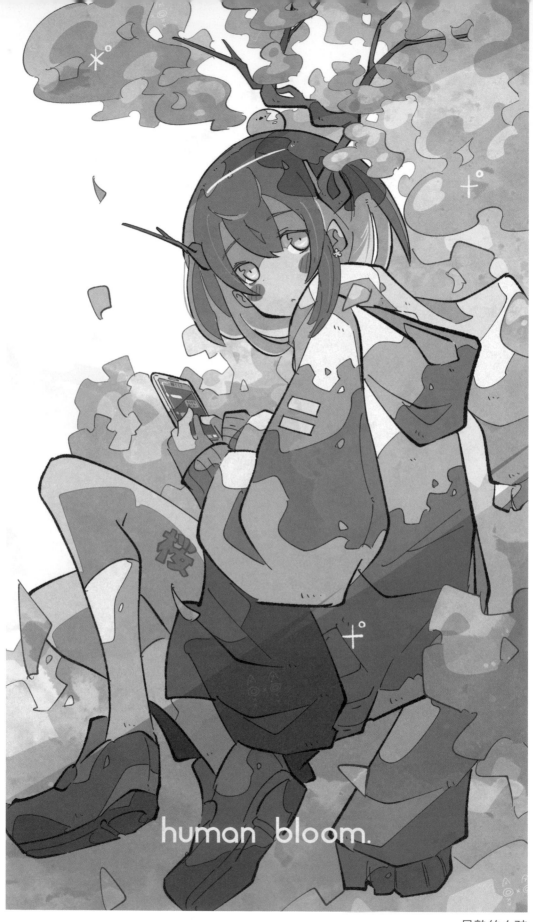

human bloom.

早熟的女孩

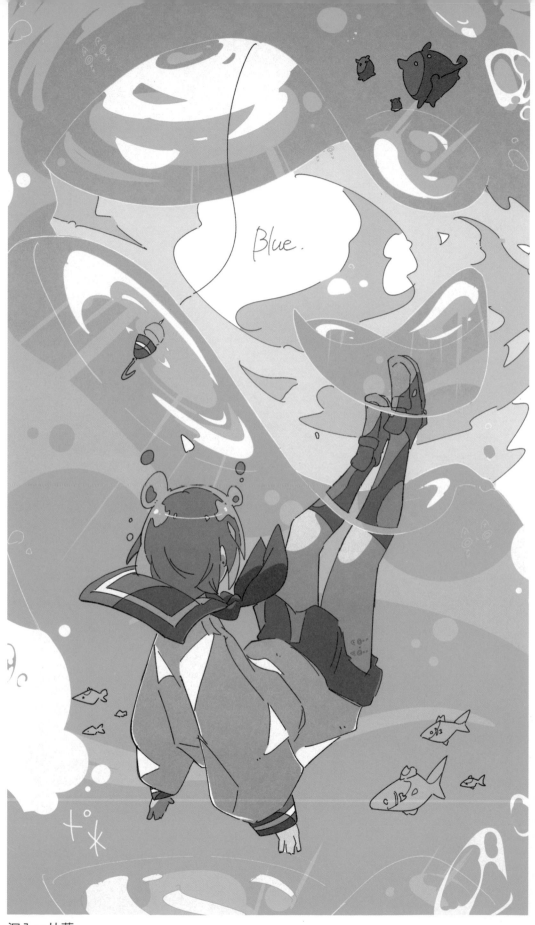

沉入一片藍。

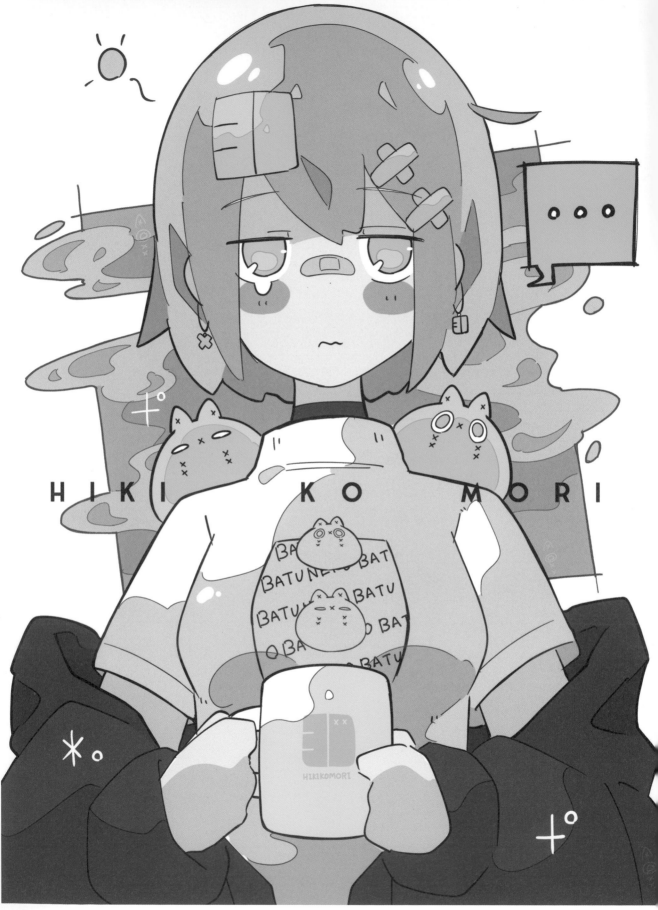

繭居女孩

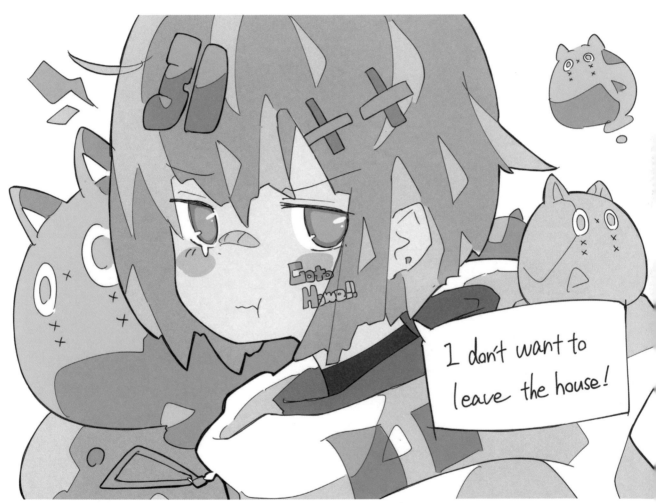

想繭居的女孩

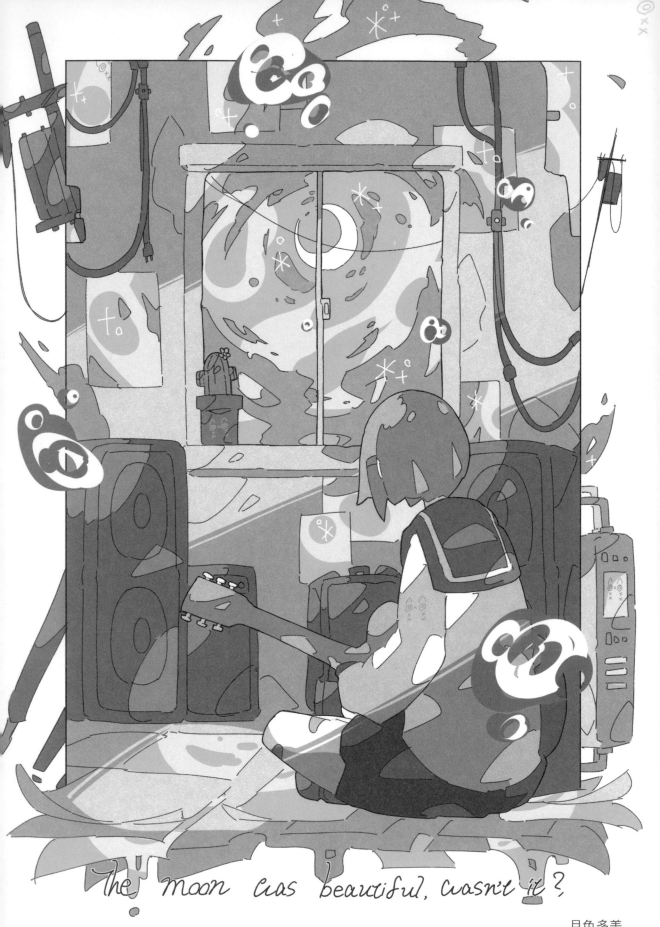

The moon was beautiful, wasn't it?

月色多美。

金木樨

銀木樨

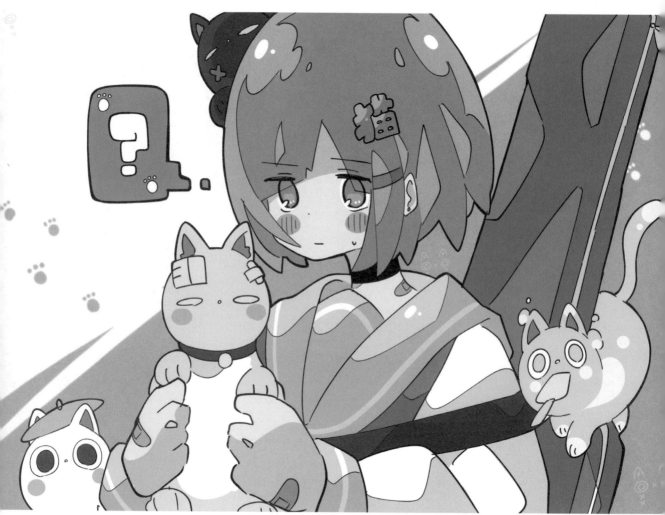

你們都變成貓啦……？

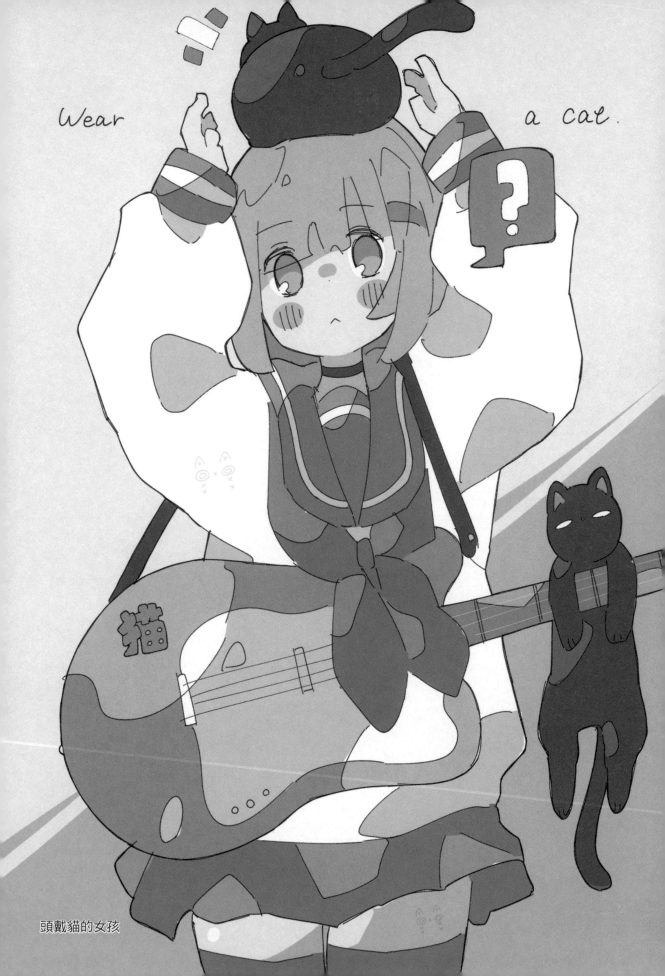

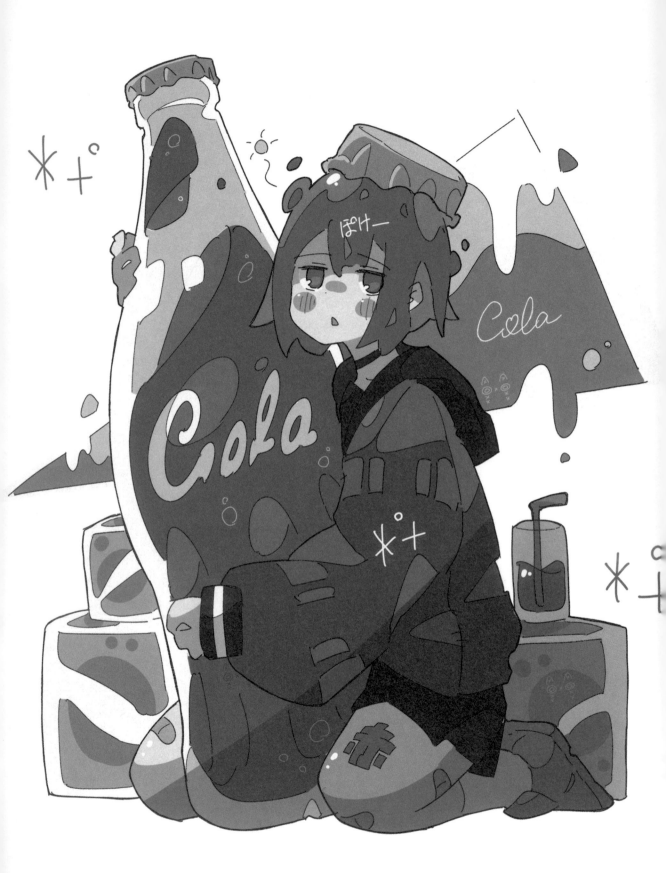

可樂碳酸系女孩

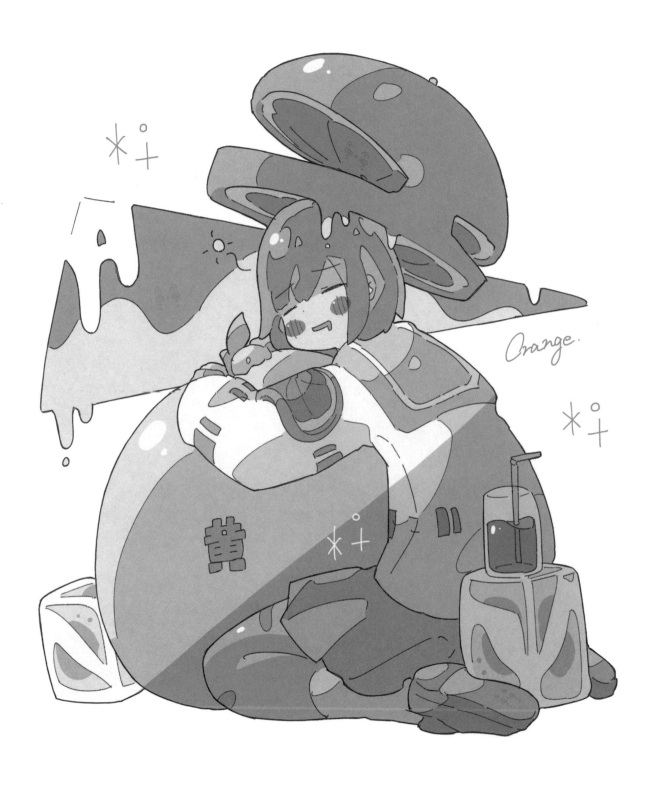

Orange.

100% 果汁系女孩

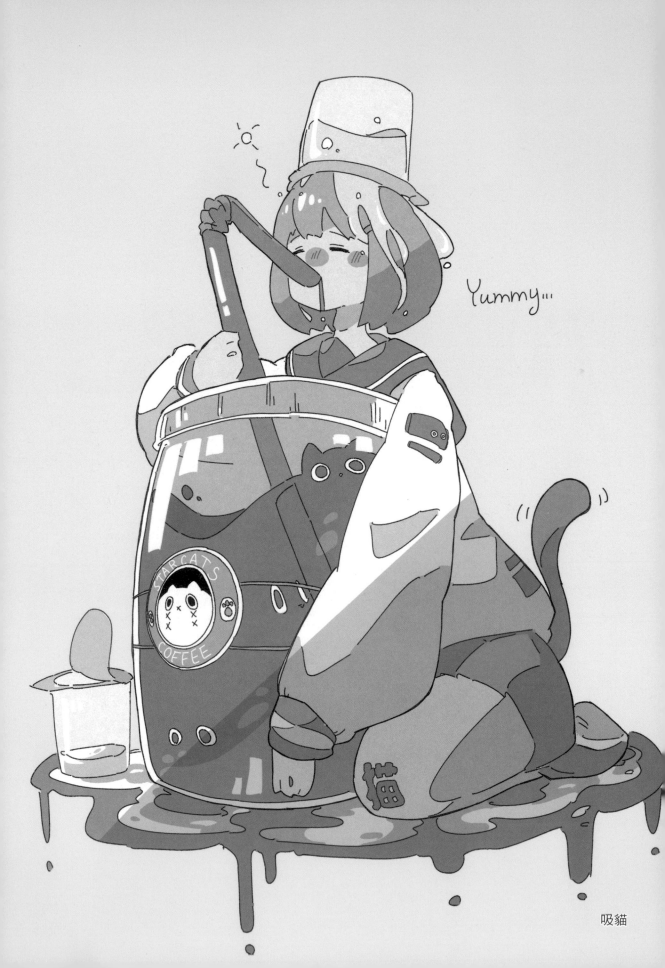

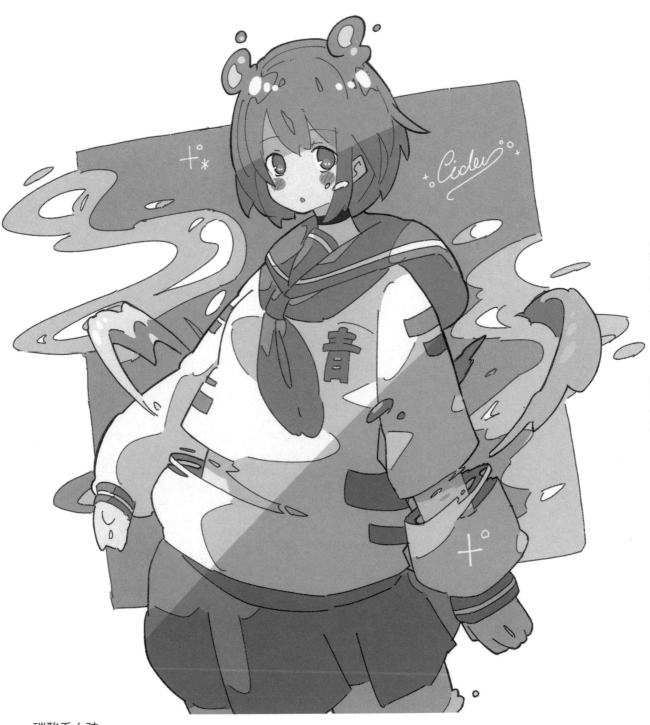

碳酸系女孩

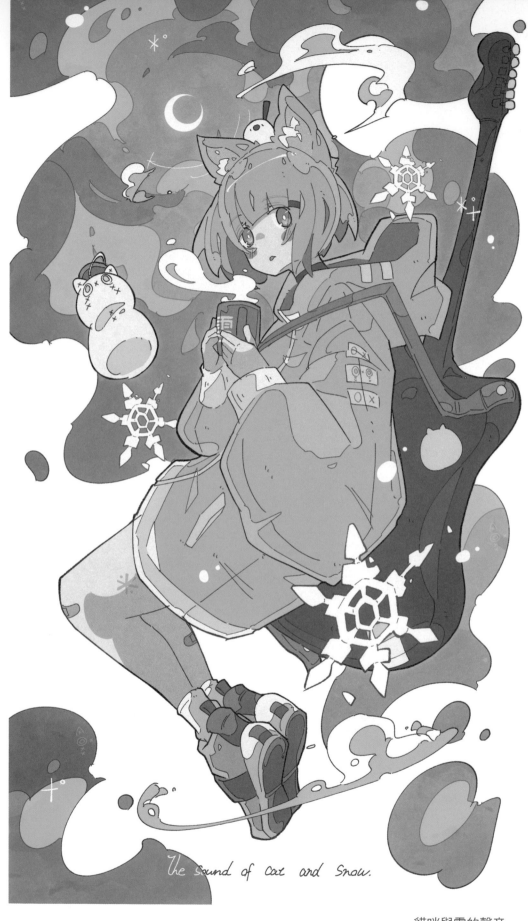

The sound of Cat and Snow.

貓咪與雪的聲音

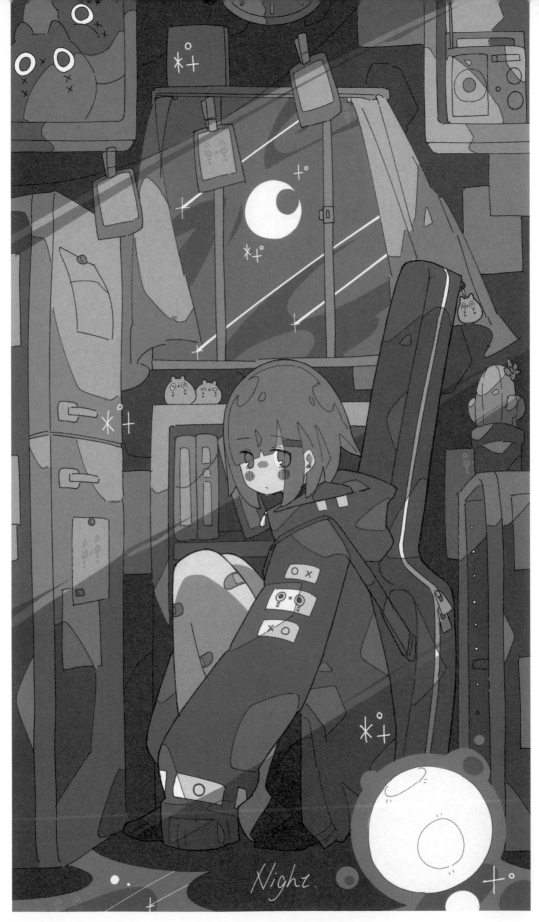

沉入夜色。

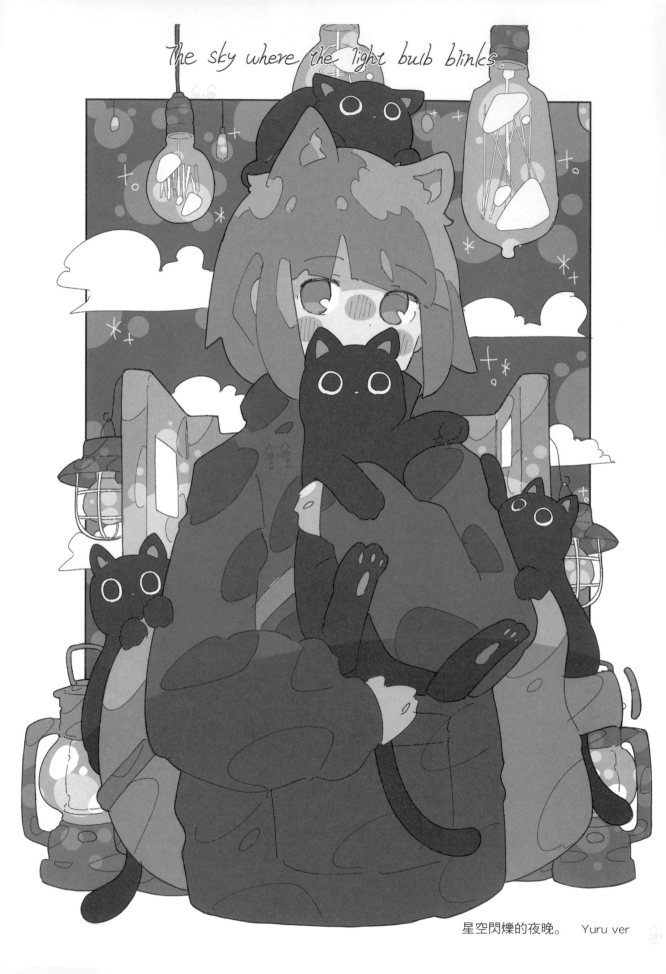

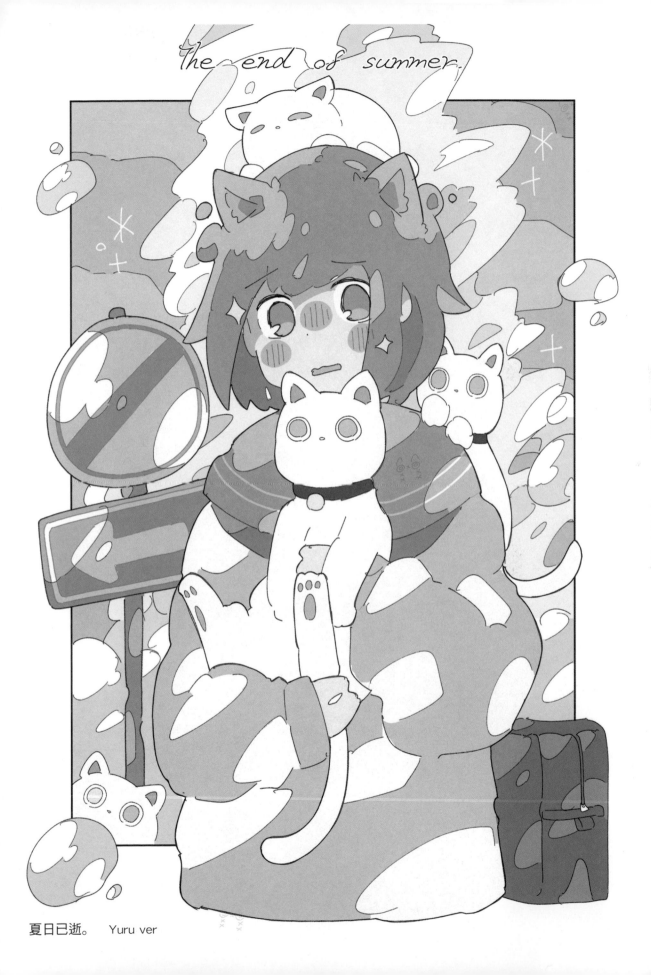

The end of summer.

夏日已逝。　Yuru ver

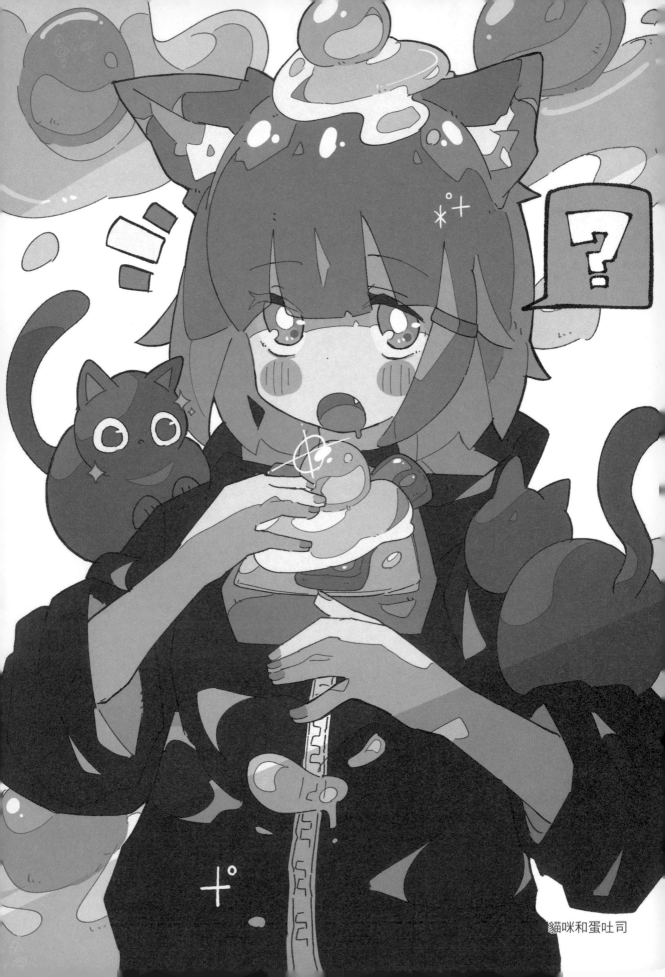
貓咪和蛋吐司

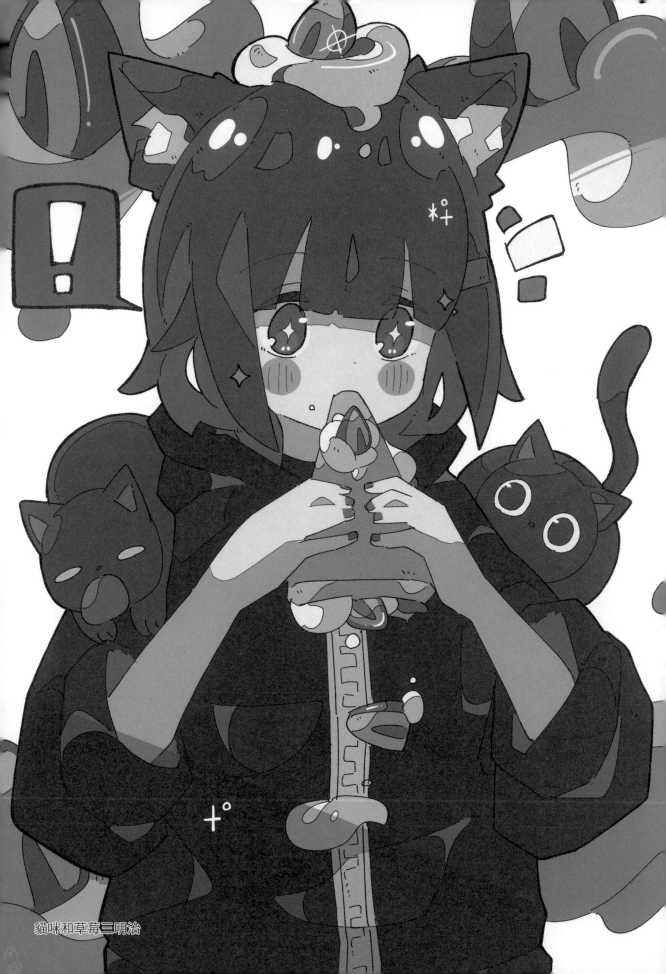

貓咪和草莓三明治

大哭女孩

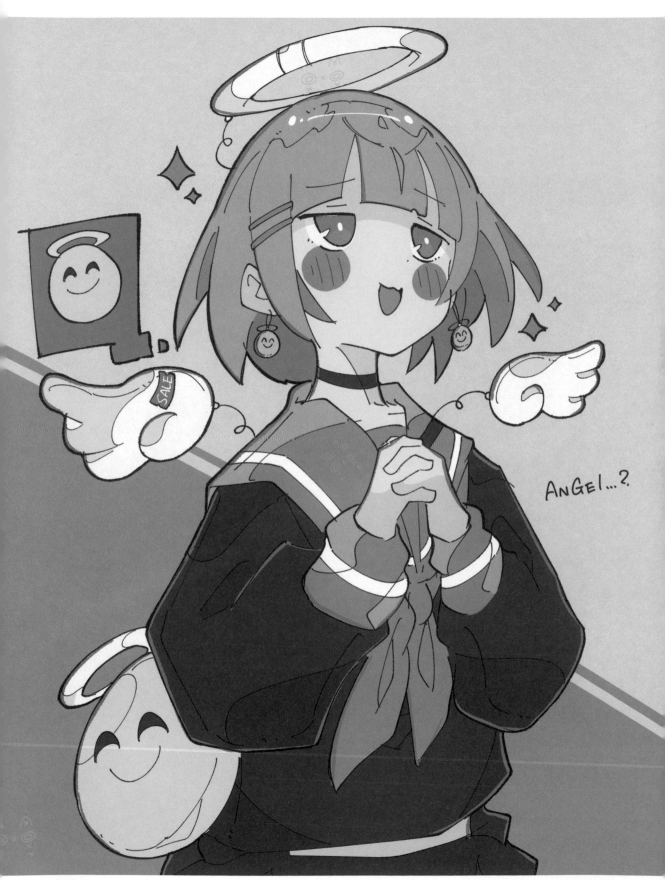

ANGel...?

天使女孩

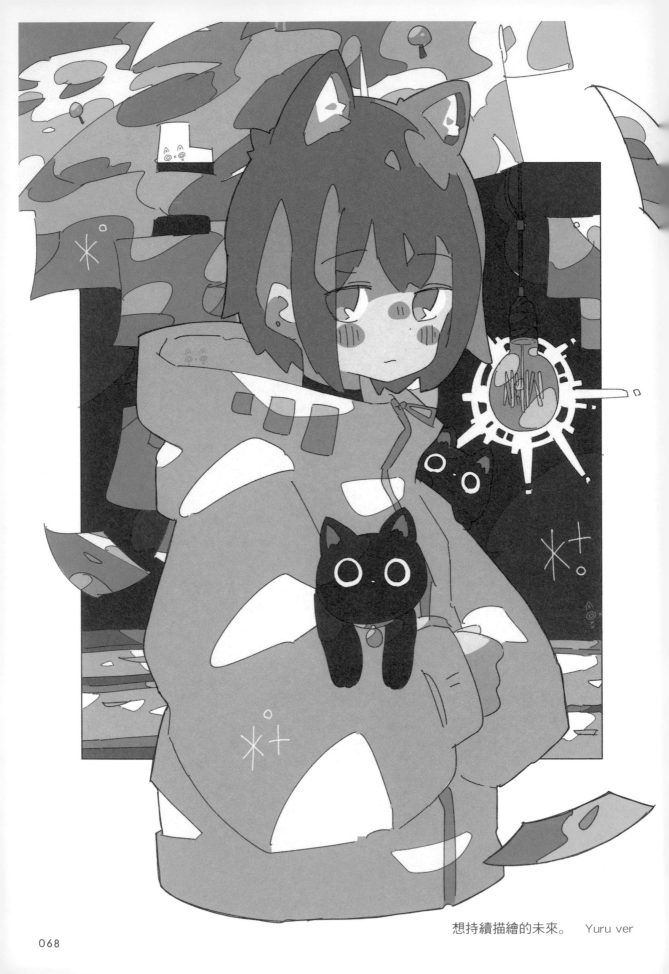

想持續描繪的未來。　Yuru ver

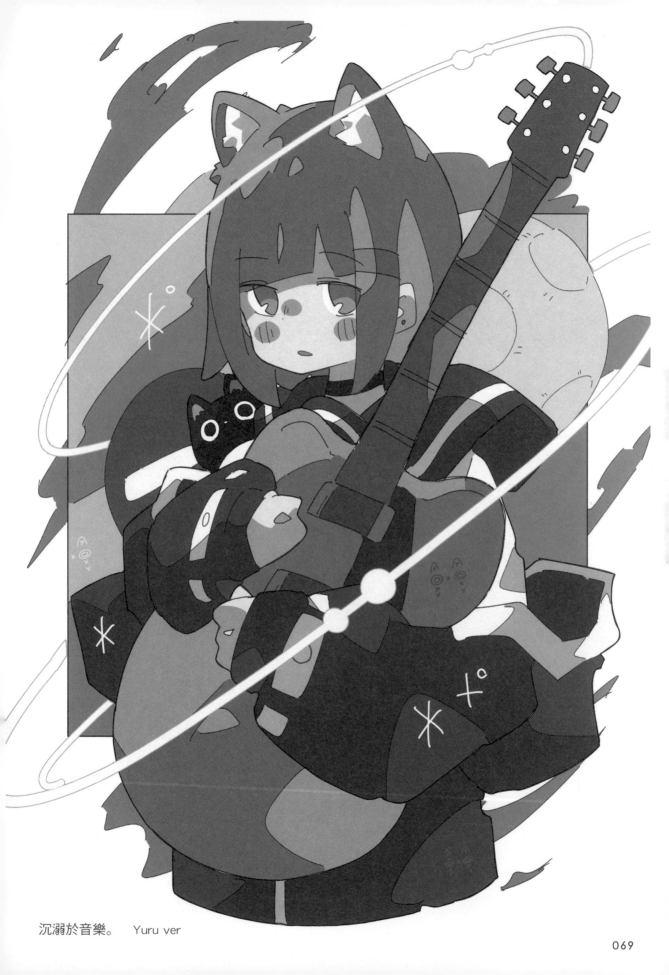

沉溺於音樂。　Yuru ver

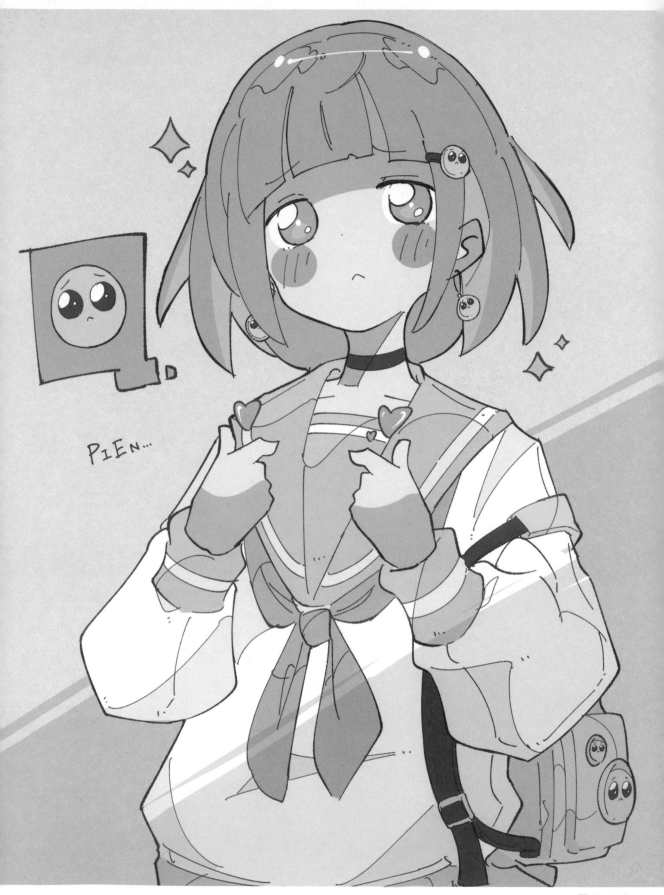

PIEN...

PIEN 電玩女孩

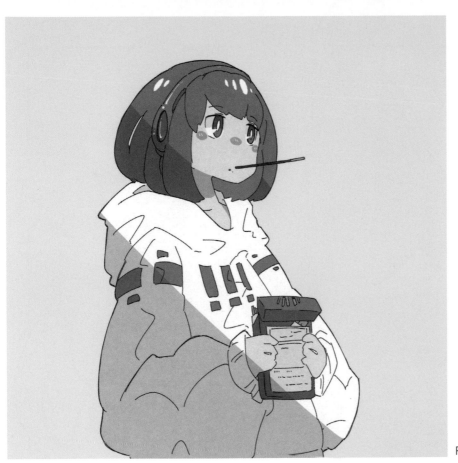

POCKY 餅乾女孩

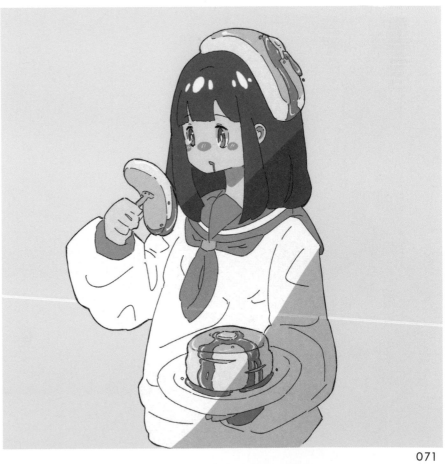

鬆餅女孩

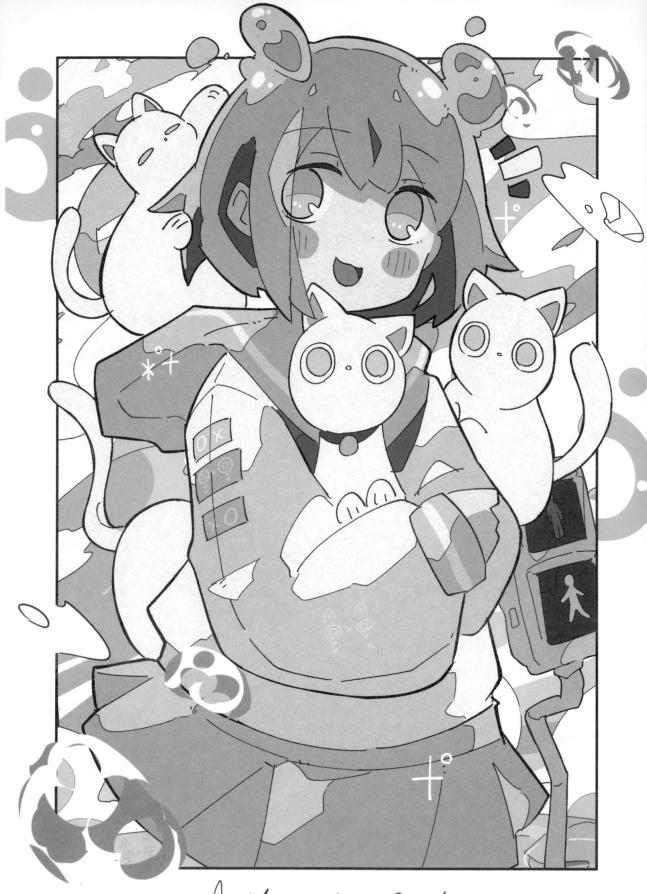

A ultramarine Sound.

泡沫彈珠汽水　Yuru ver

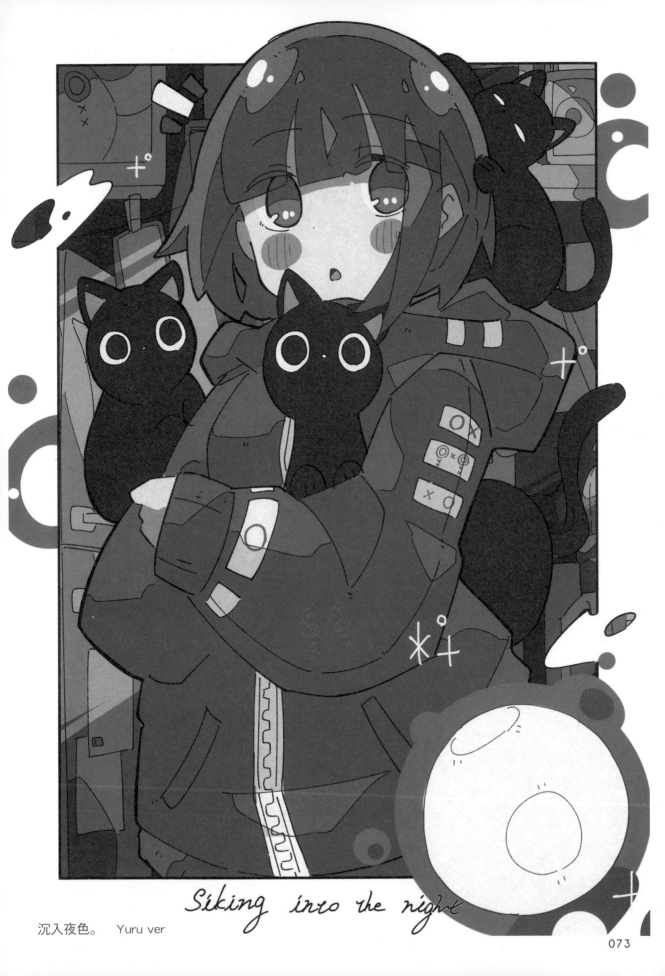

Siking into the night

沉入夜色。 Yuru ver

刺蝟

HARINEZUMI

074

FUGU

河豚

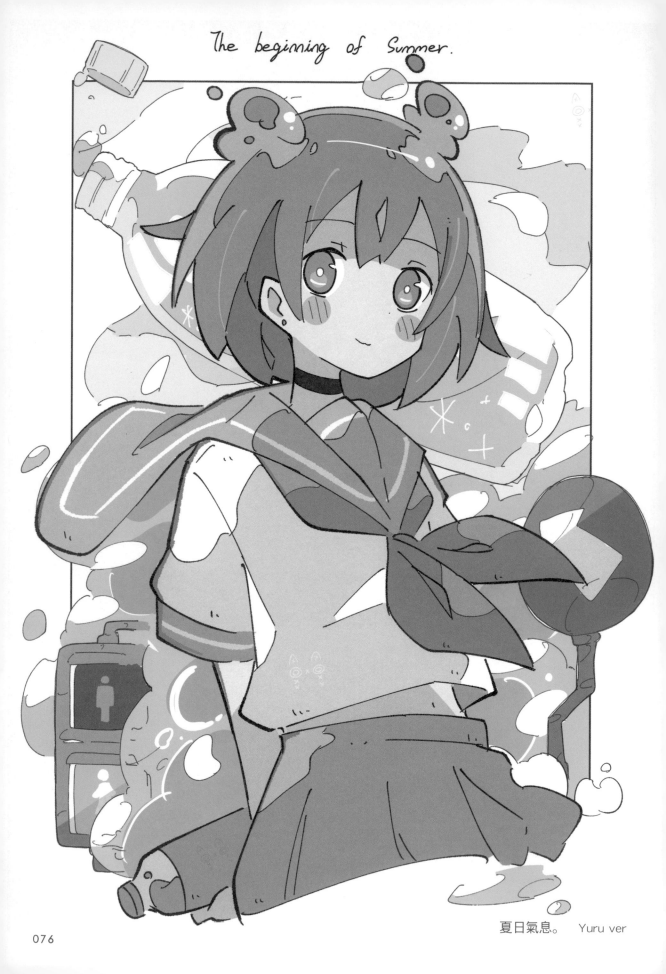

The beginning of Summer.

夏日氣息。　Yuru ver

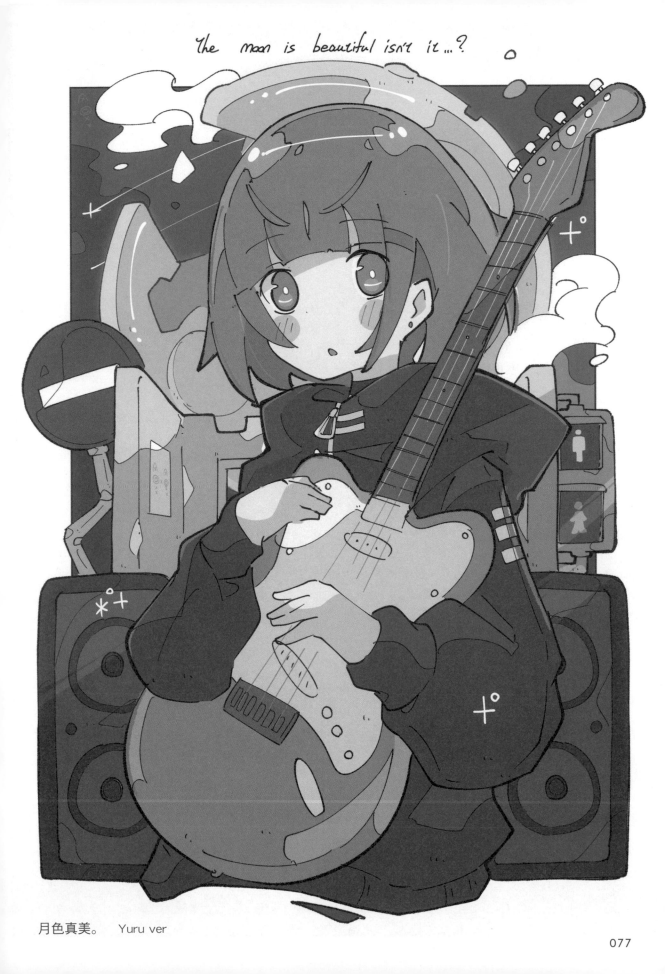

the moon is beautiful isn't it...?

月色真美。　Yuru ver

AZARASHI

海豹

企鵝

北極熊

銀喉長尾山雀

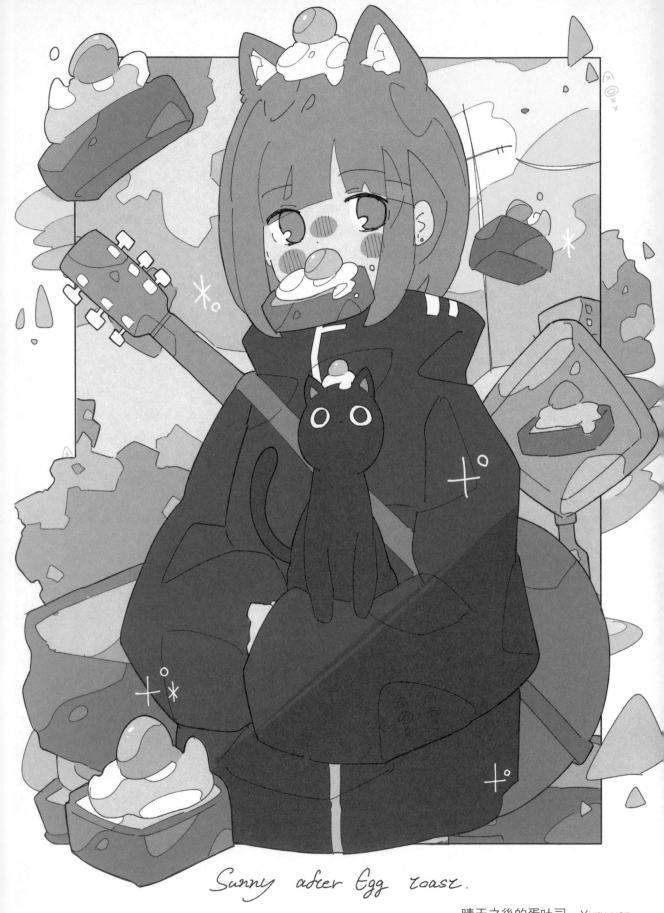

Sunny after Egg roast.

晴天之後的蛋吐司　Yuru ver

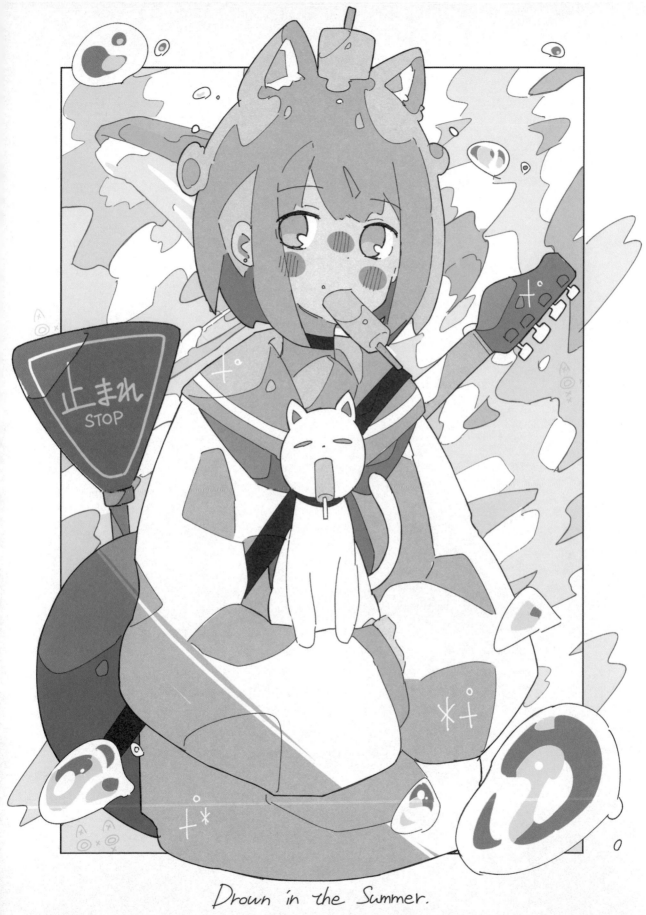

Drown in the Summer.

沈溺於夏日。　Yuru ver

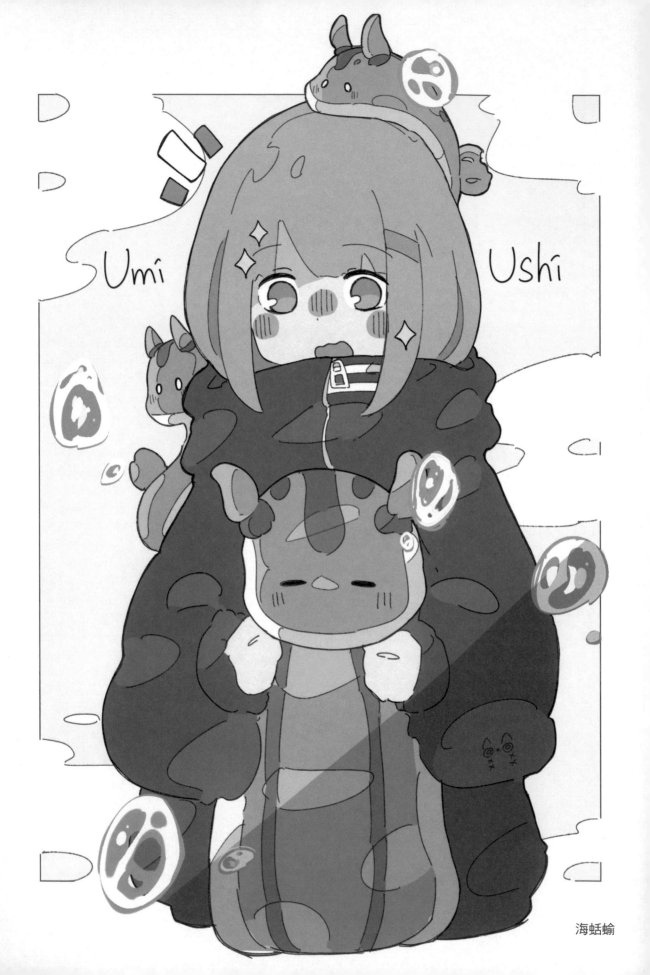

Umi Ushi

海蛞蝓

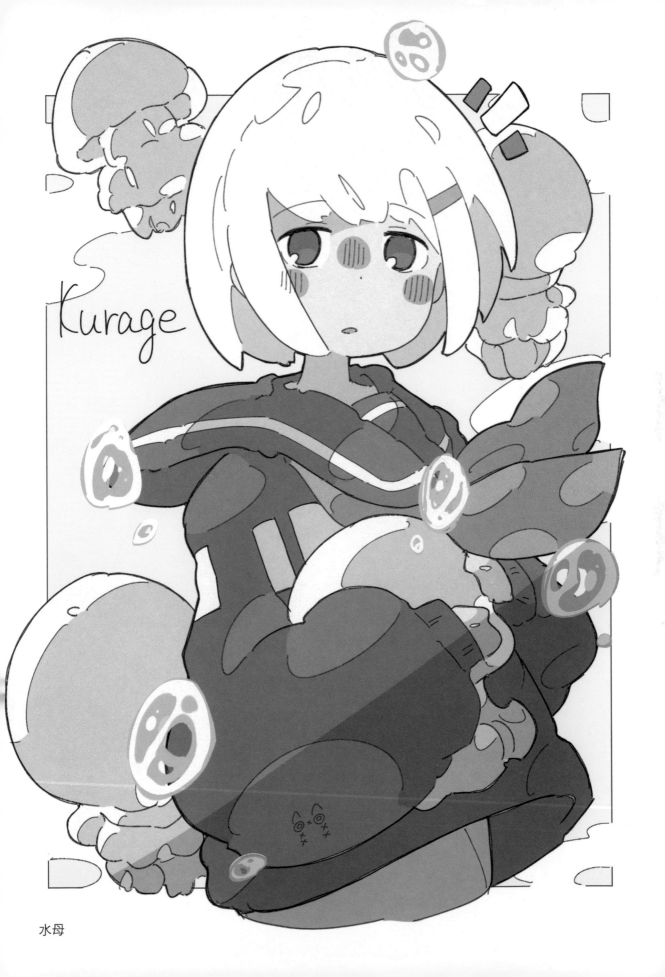

Kurage

水母

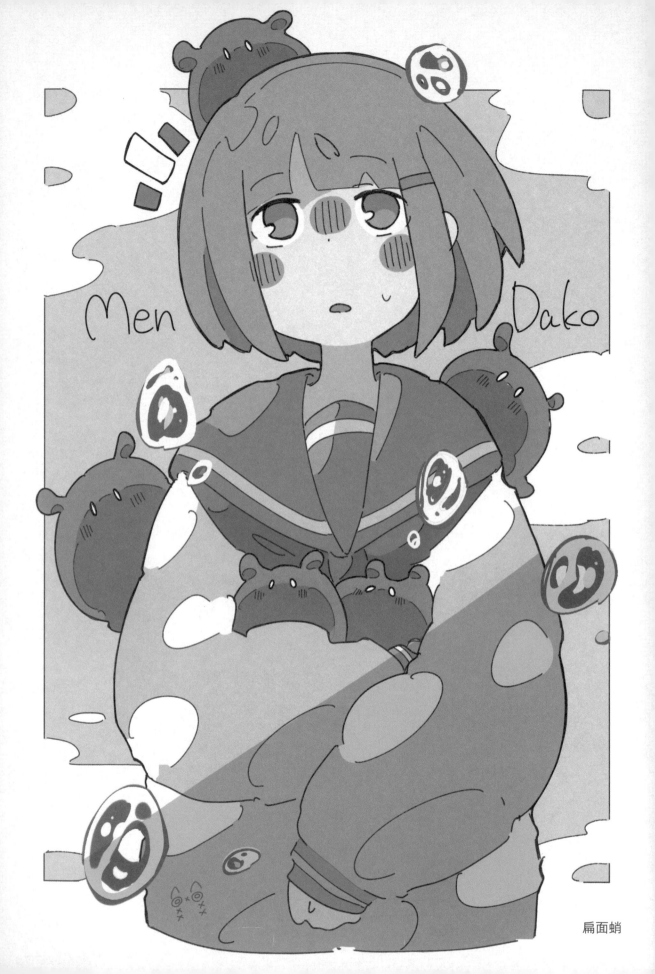

Men    Dako

扁面蛸

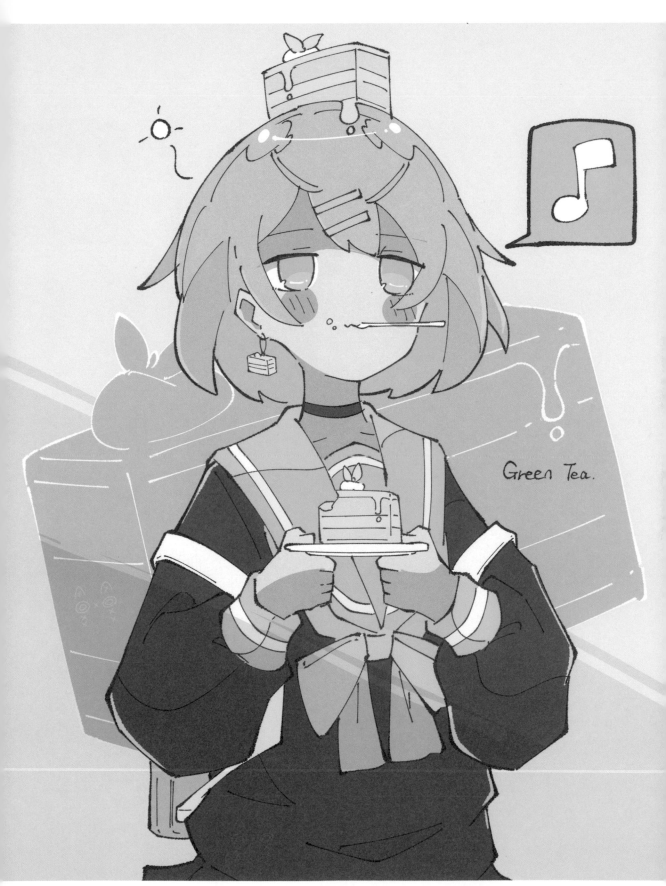

抹茶蛋糕

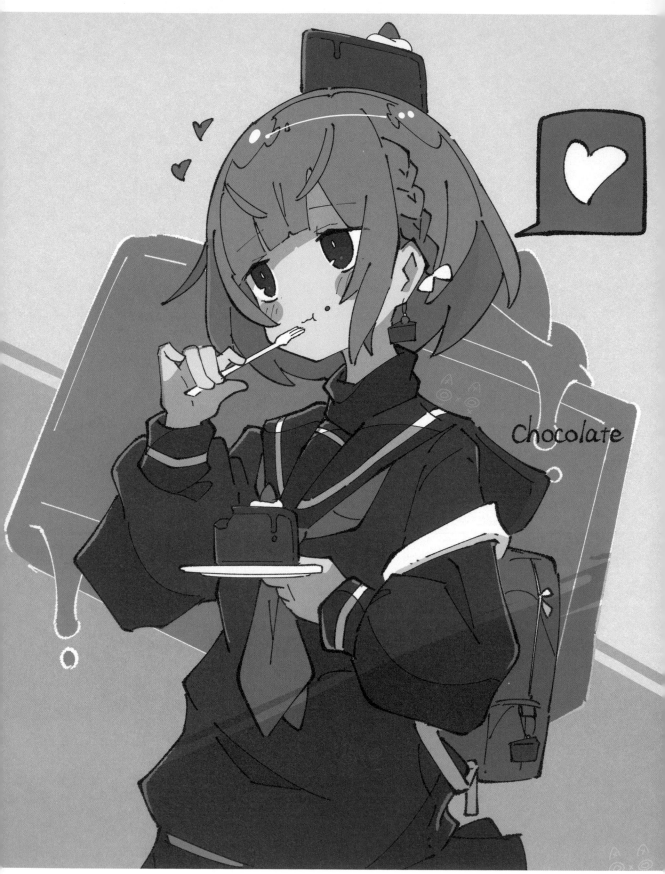

chocolate

巧克力蛋糕

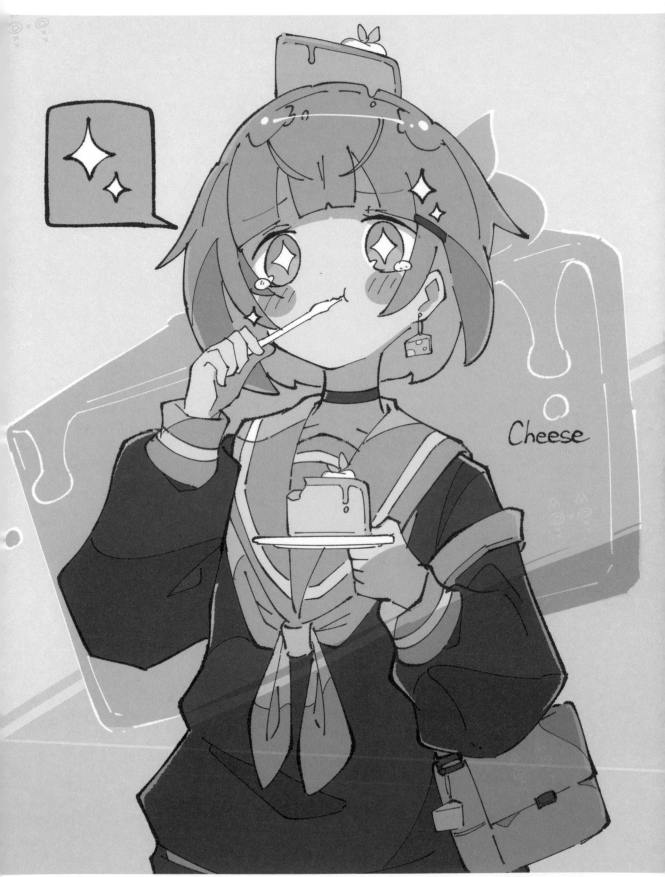

Cheese

起司蛋糕

# CHAPTER 3

授權作品

## LICENSED WORKS

P090-P135

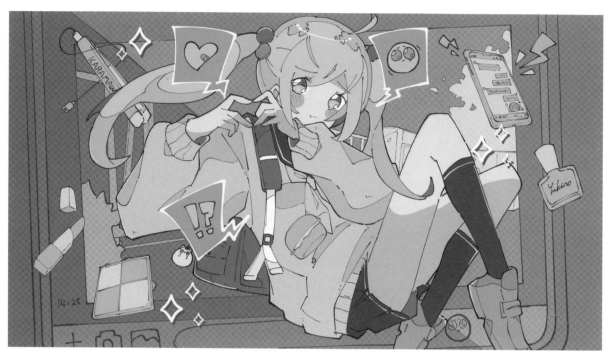

『心跳配對鈴聲』／ Yukino Ito ／ 2023　MV 插畫

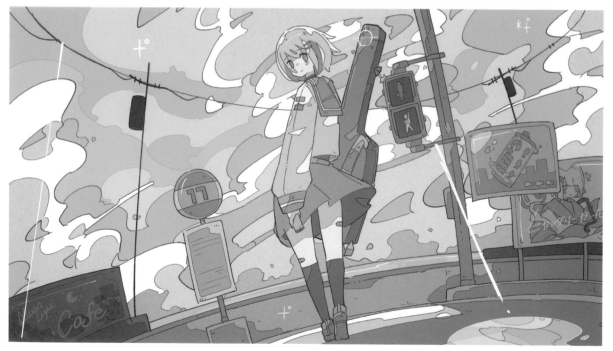

『Telecaster Seventeen』／ 55ymtk ／ 2022　MV 插畫

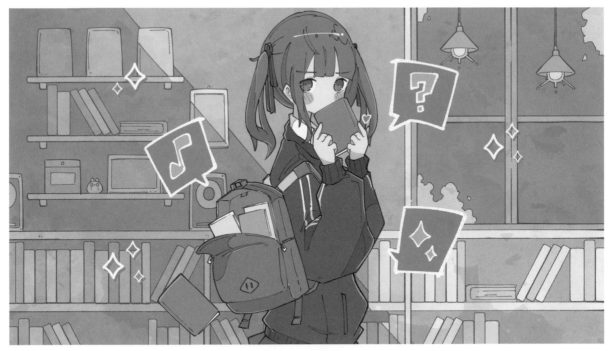

『閒置圖書館』／Yukino Ito ／ 2022　MV 插畫
© TOKYO6 ENTERTAINMENT

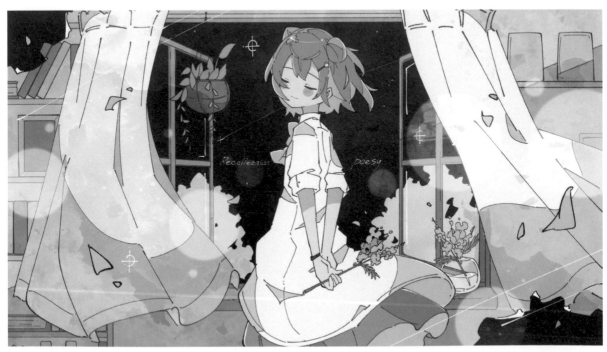

『回憶詩篇』／Yukino Ito ／ 2023　MV 插畫
© TOKYO6 ENTERTAINMENT

『迷路城市女孩』／ 55ymtk ／ 2023　MV 插畫

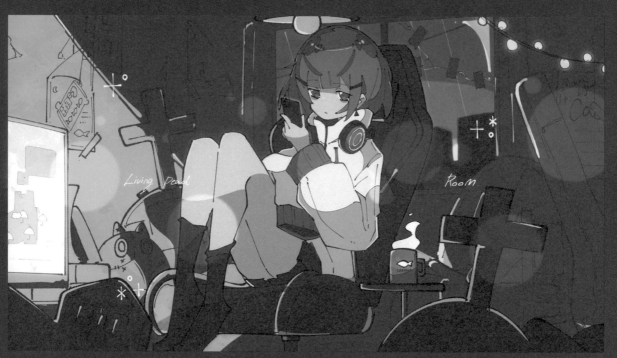

『Living Dead Room』／ 55ymtk ／ 2023　MV 插畫

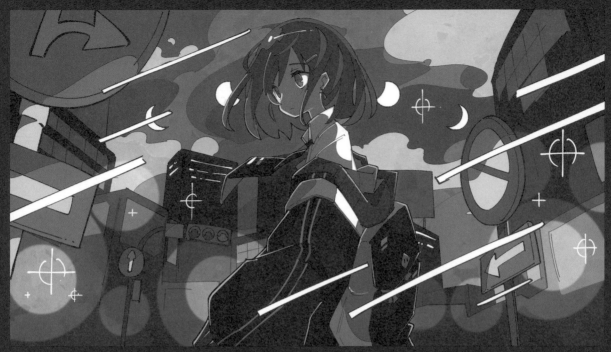

『Edge of Midnight』／ Kyrieclat ／ 2022　MV 插畫

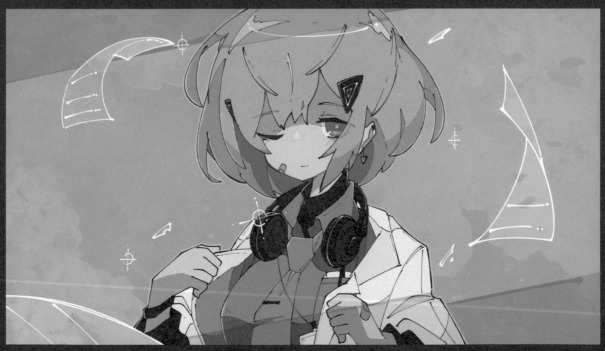

NICONICO 超會議 2023『超繪師展～ 1F 樂曲世界展～』／ 2023　展示插畫

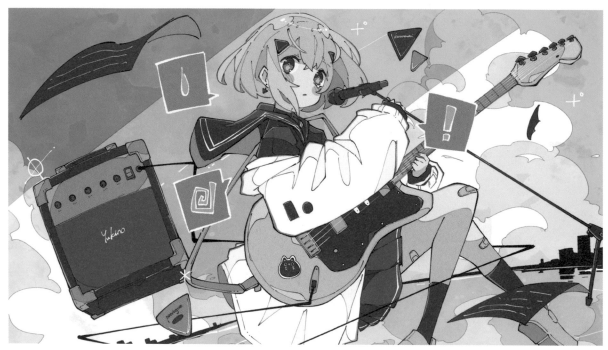

『逆境故事』／ Yukino Ito ／ 2022　MV 插畫

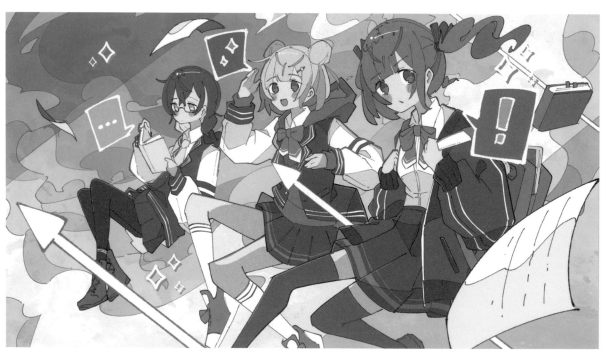

『線性序言』／ Yukino Ito ／ 2022　MV 插畫

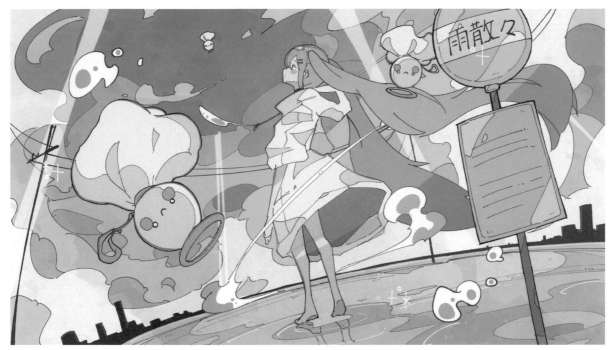

『紛紛散落』／鶴三／ 2022　MV 插畫

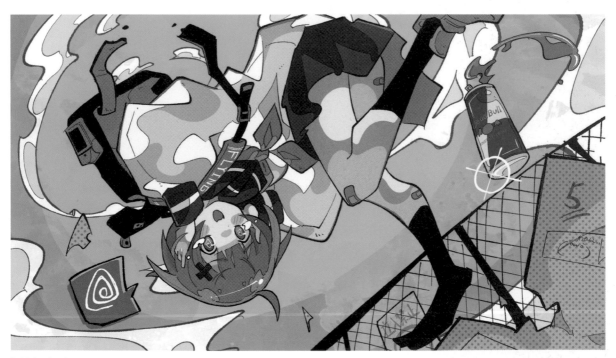

『飛行女孩』／ 55ymtk ／ 2022　MV 插畫

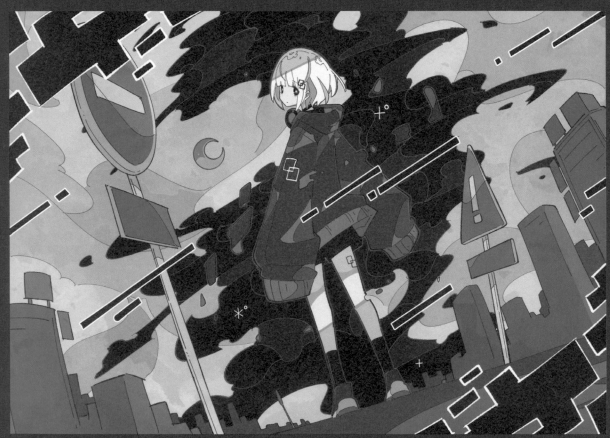

『PARADØXY』／ BlackY feat. Risa Yuzuki ／ 2022　MV 插畫

『D.I.Y.』／ ZONKO with BOOGEY VOXX ／ 2022　MV 插畫
©ZONe ENERGY

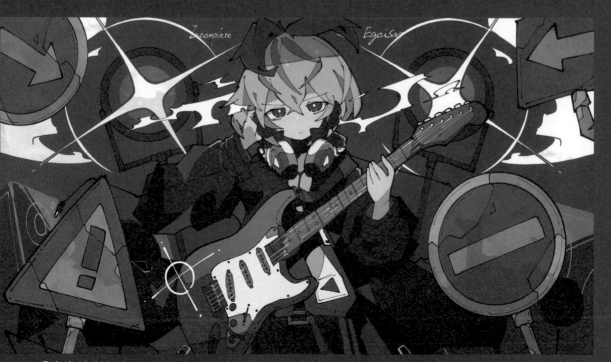

『未完成利己者』／ Yukino Ito ／ 2023　MV 插畫
© 2022 Ci flower

『Little Heart Diary』／ aqu3ra、maimaimaigoen ／ 2022　MV 插畫
©ʼ23 SANRIO

『蓬鬆』／MIMI Produced By ESHIKARA ／2023　MV 插畫
©ESHIKARA

『sugary epilogue』／西憂花／ 2020　MV 插畫

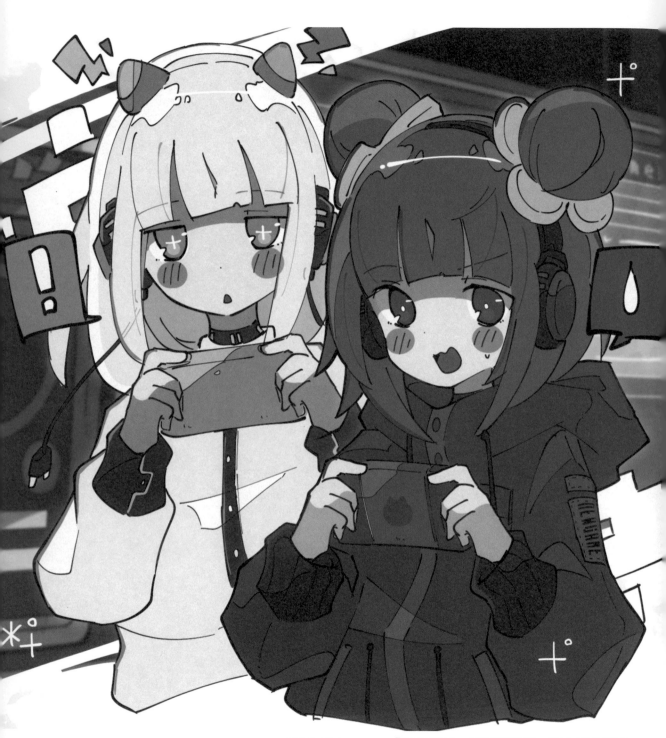

STUDIO koemee ×『無名遊戲』頻道訂閱數 1 萬人紀念插畫

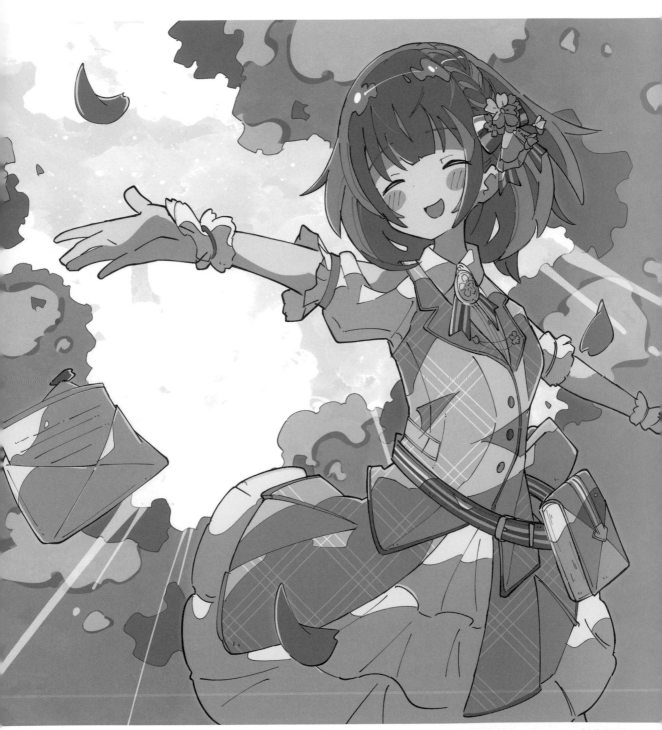

『Sprout（feat.KOTONOHOUSE）』／雁矢 YOSHINO（CV. 高橋李依）／2022　封套插畫

©From Idol

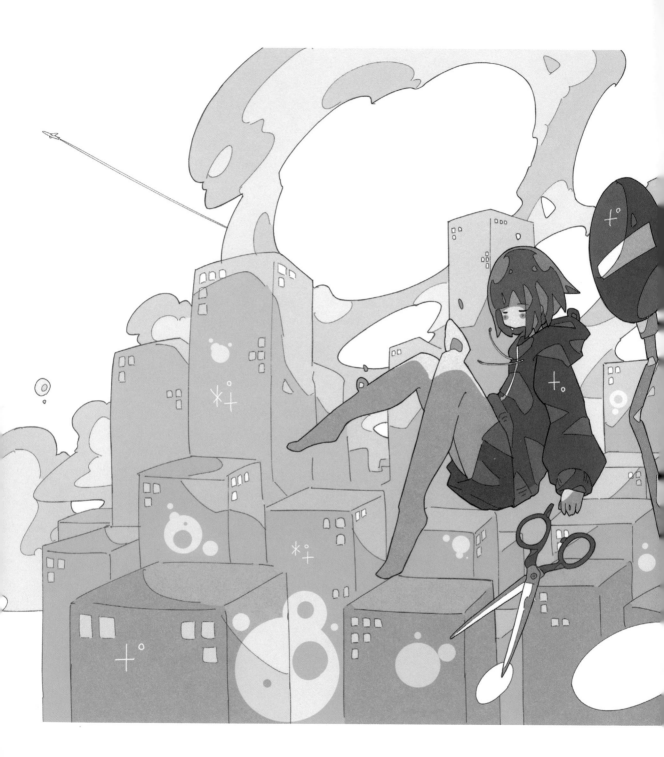

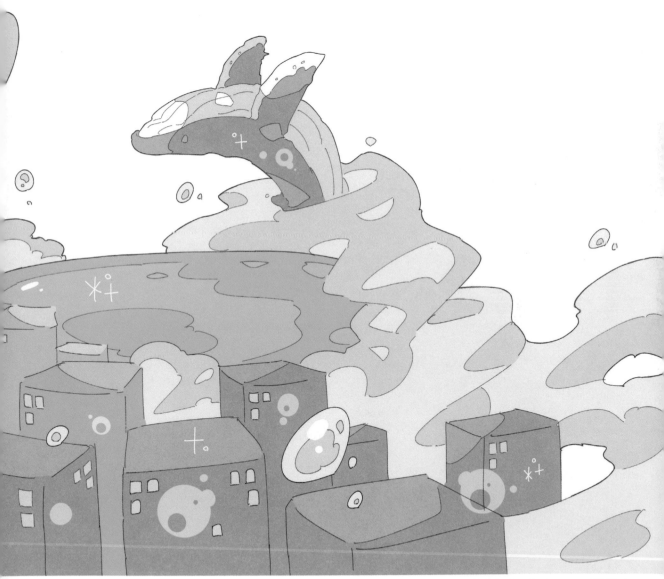

『飛向聲音地景』／久石 SONA ／書肆侃侃房／ 2021　裝幀畫

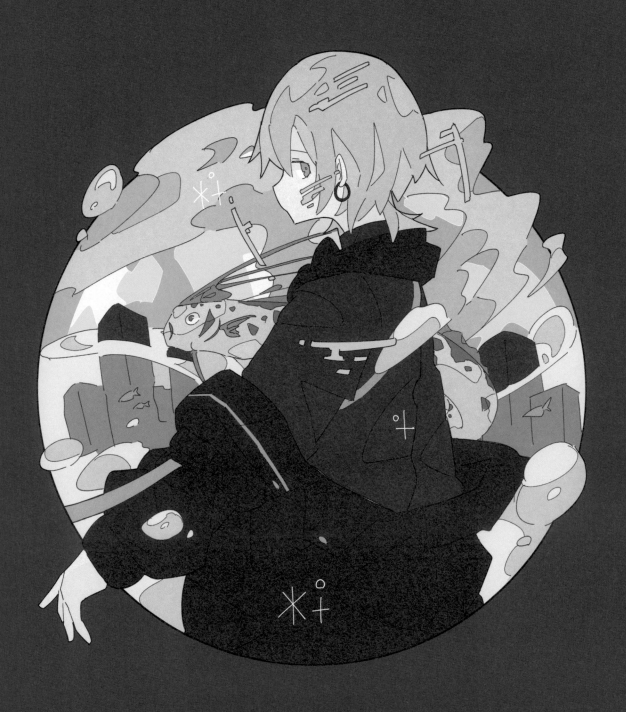

『Sou LIVE 2020 -UTOPIA-』／Sou／2020　演唱會商品插畫

『Kaji』× VILLAGE VANGUARD ／ 2022　聯名商品插畫

『yukimi One-Man Tour「紫」』／雪見／2023　演唱會商品插畫

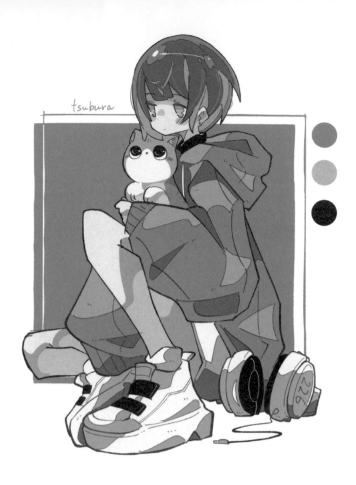

tsubura

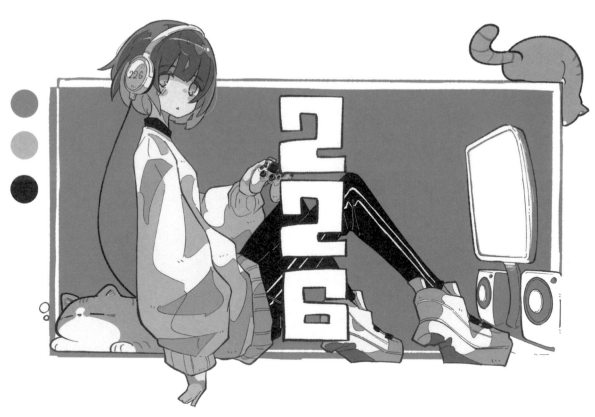

『tsubura』× VILLAGE VANGUARD ／ 2022 聯名商品插畫

『超級 - 不透明 -』× 唐吉軻德／ 2023　聯名商品插畫

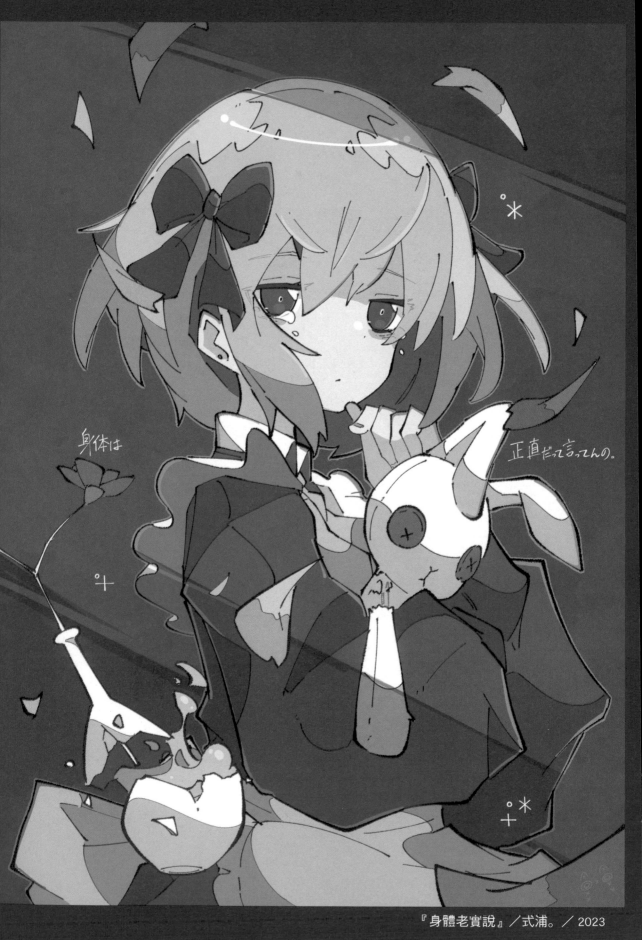

身体は

正直だって言ってんの。

『身體老實說』／式浦。／2023

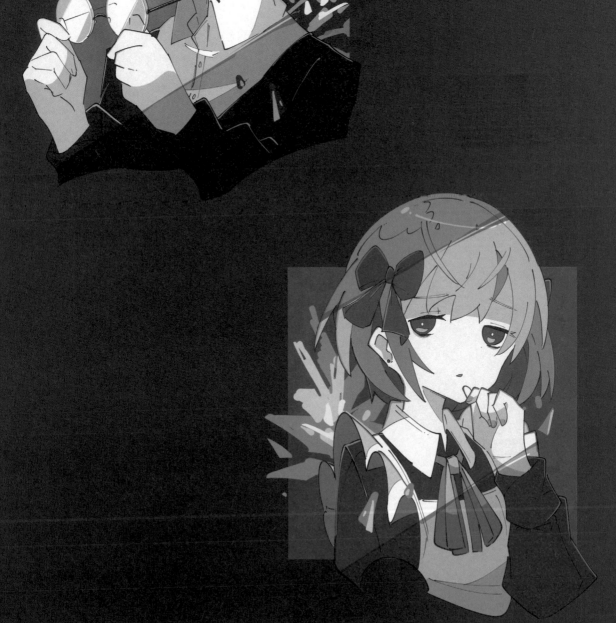

『式浦 STYLE』／式浦。／ 2023　商品插畫

『身體老實說』／式浦。／ 2023　商品插畫

『FiCTiON NON FiCTiON』／ 55ymtk ／ 2022　封套插畫（正面）

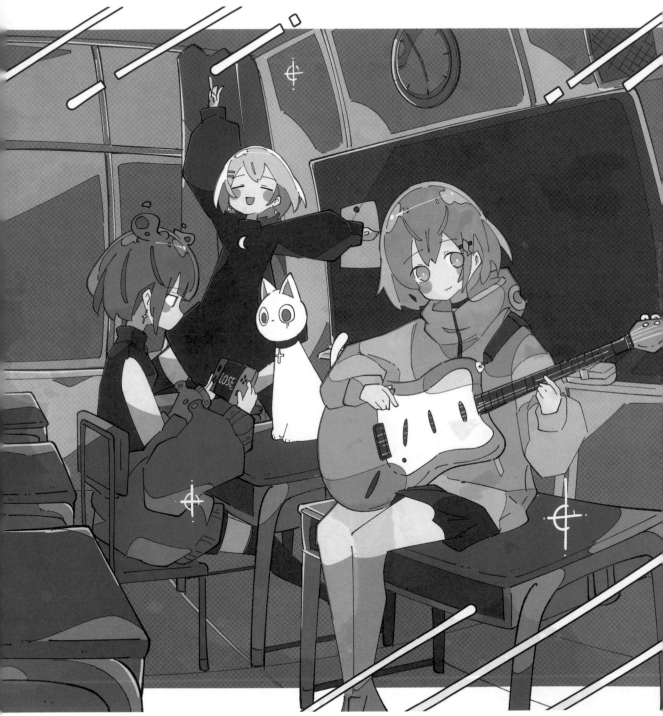

『FiCTiON NON FiCTiON』／ 55ymtk ／ 2022　封套插畫（背面）

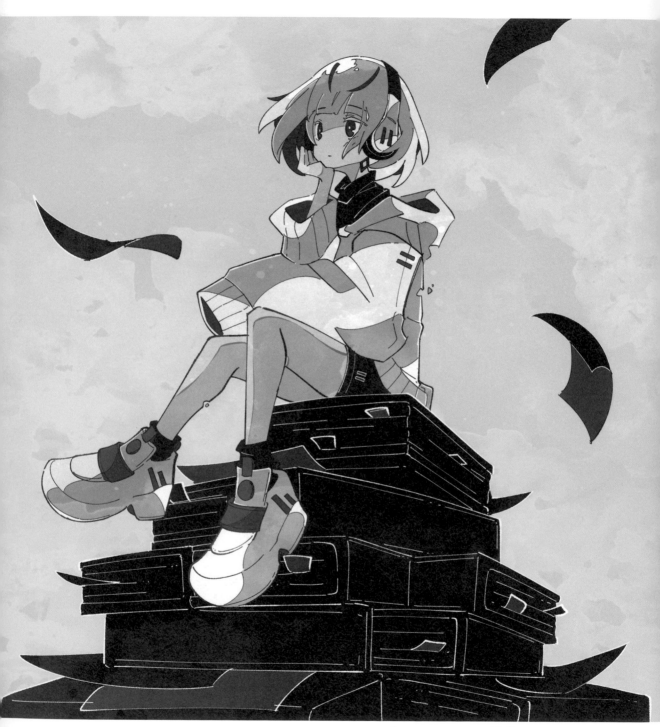

『Milestone』／西憂花／ 2022　封套插畫

『Yuuhatsuteki Melatonic』／西憂花／2021　封套插畫

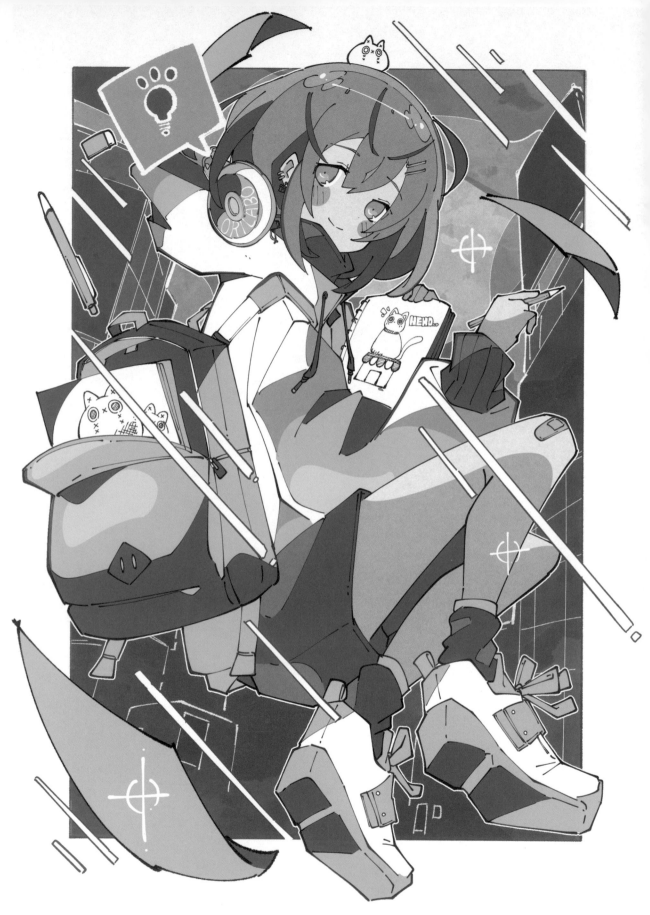

『ORILAB 創意市集 Vol.1』／ 2022　主視覺插畫

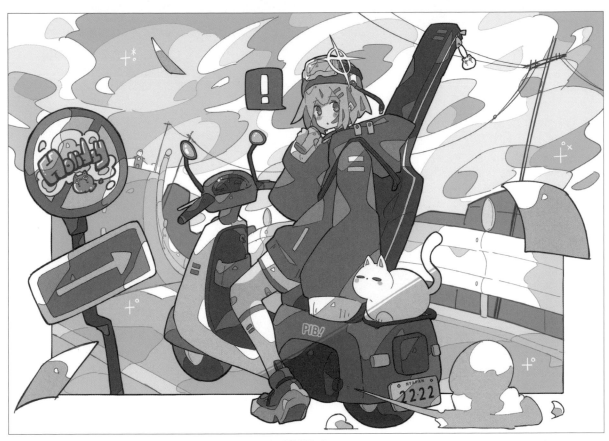

『與貓同遊的女孩』／手機應用程式「pib」封面藝術／ 2021

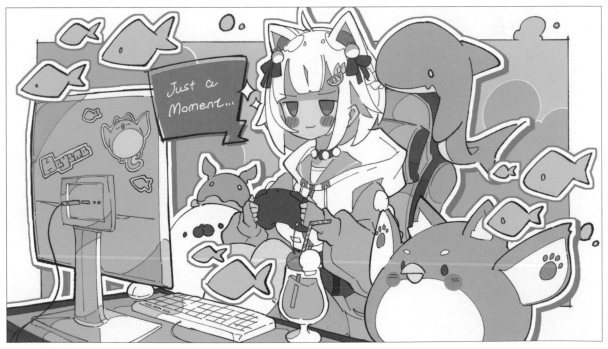

『葉山舞鈴』發布待機畫面插畫／ 2022

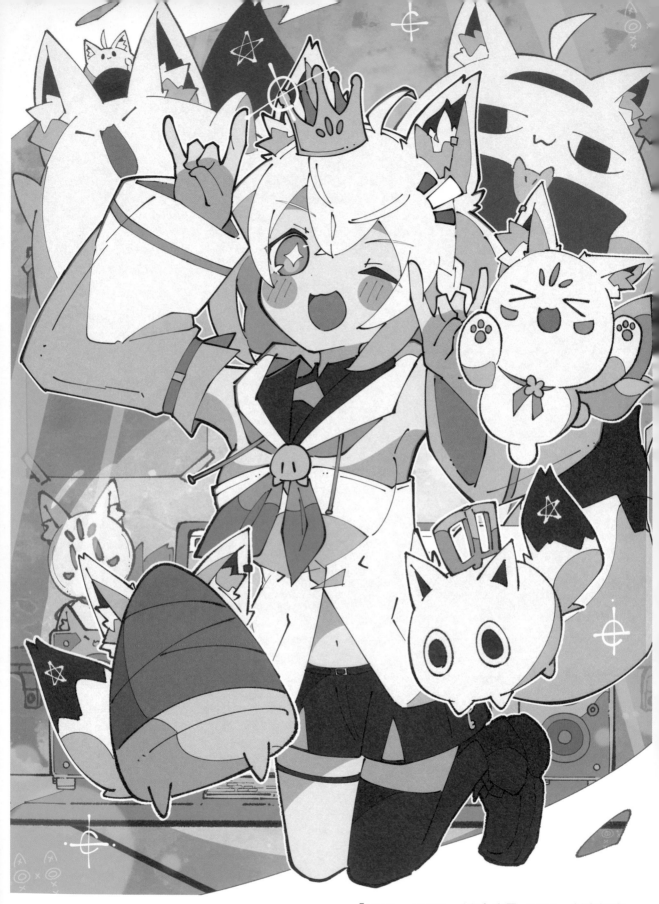

『Hi Fine FOX!!』／白上吹雪／2023　封套插畫

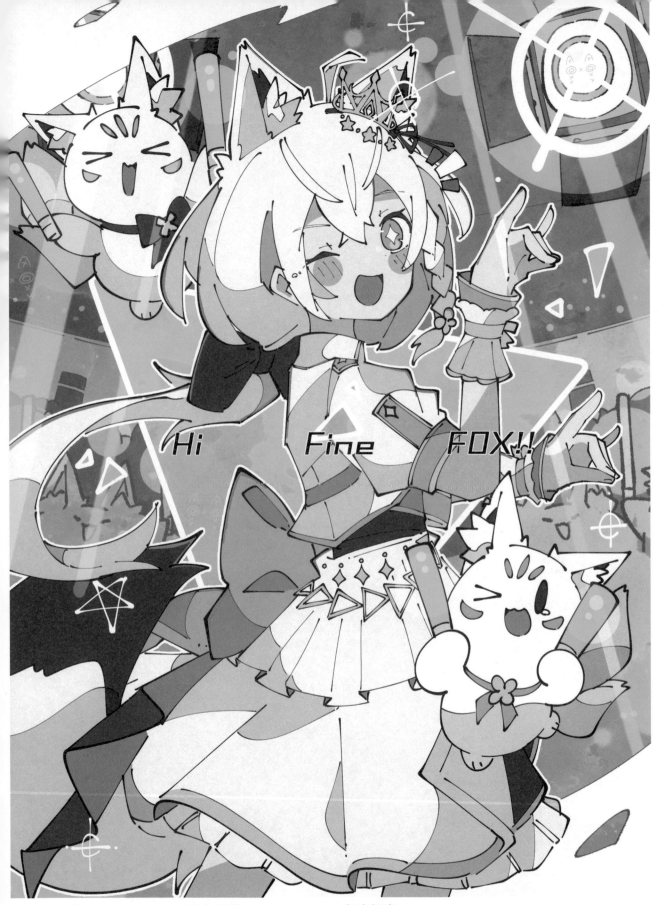

『Hi Fine FOX!!』／白上吹雪／2023　4th fes. 紀念插畫

©2016 COVER Corp

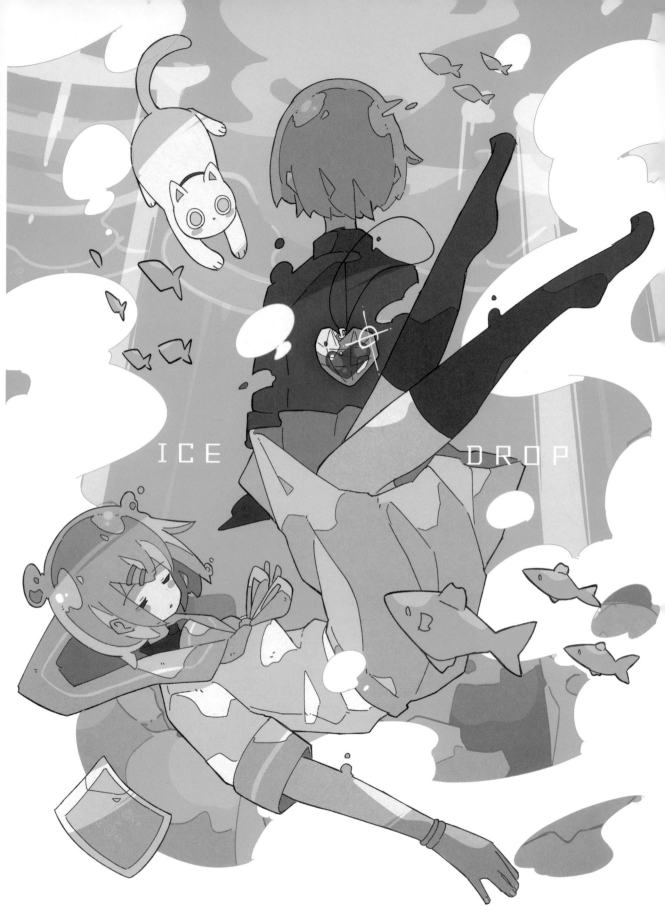

ICE　　　　　　　DROP

『Ice Drop』／ aqu3ra ／ 2021

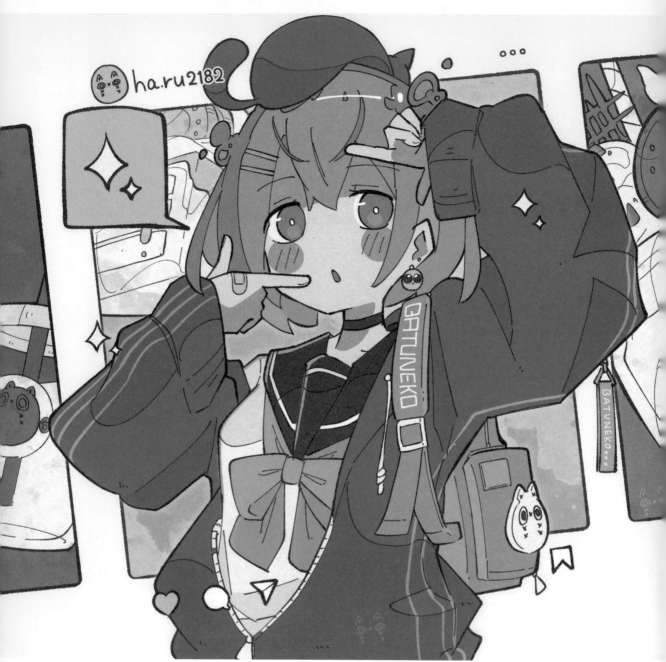

『emotion』／ RIIR × 池袋 PARCO SPECIAL EXHIBITON「Emotions 183」展示插畫／ 2022

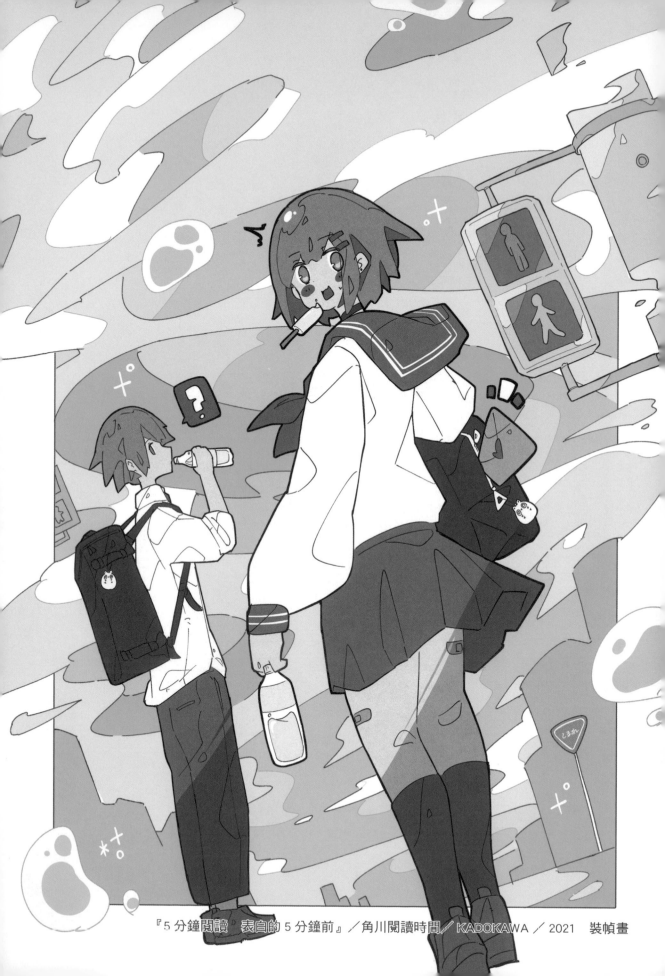

『5分鐘閱讀 表白的5分鐘前』／角川閱讀時間／KADOKAWA／2021　裝幀畫

**《「情書」掉在要告白的人面前》**

情書：「給妳惹麻煩了！」
女孩：「啊啊啊啊啊啊……」
女孩：「謝……謝……」（啊啊啊啊啊啊……）
男孩：「妳的東西掉了。」（她還好嗎？……嚇）

告白する人の目の前で「ラブレター」を落とした。

あがあがあが…
こ…ろ…りがとう…
コレ落としたよ。
（大丈夫な…？）
ゴメイワクオカケツマシタ

---

男孩：「那個，妳的吊飾……」
我想回家了……我的青春再會了……
女孩心想：「嗚～明明下定決心要給他了……」
女孩感到鬱悶～

あ、そのストラップ！！
絶対渡すって決めてたのに…！
そう帰りたい…私の青春サヨ…
ガーン
うっ　うっ
カタンッ ナイ…

---

**《莫名成了 HAPPY ENDING》**

男孩：「我知道，○○」
女孩：「我也喜歡○○，最近出的○○也不錯！」
吊飾：「變親近了……」
女孩：「啊……嗯，很可愛。」（總不能說是為了學你買的——）
男孩：「和我的吊飾一樣耶，很可愛，對吧！」

てぇてぇなぁ…
俺のとお揃いじゃん 可愛いよね！
あ…うん可愛いよね！！（マネして買ったとは言えない…）
○○君も好きなんだ！ 最近でた○○もいいよね！
わかるっ○○
なんなんだ ハッピーエンド

『5分鐘閱讀　表白的5分鐘前』／角川閱讀時間／KADOKAWA／2021　發行本追加漫畫

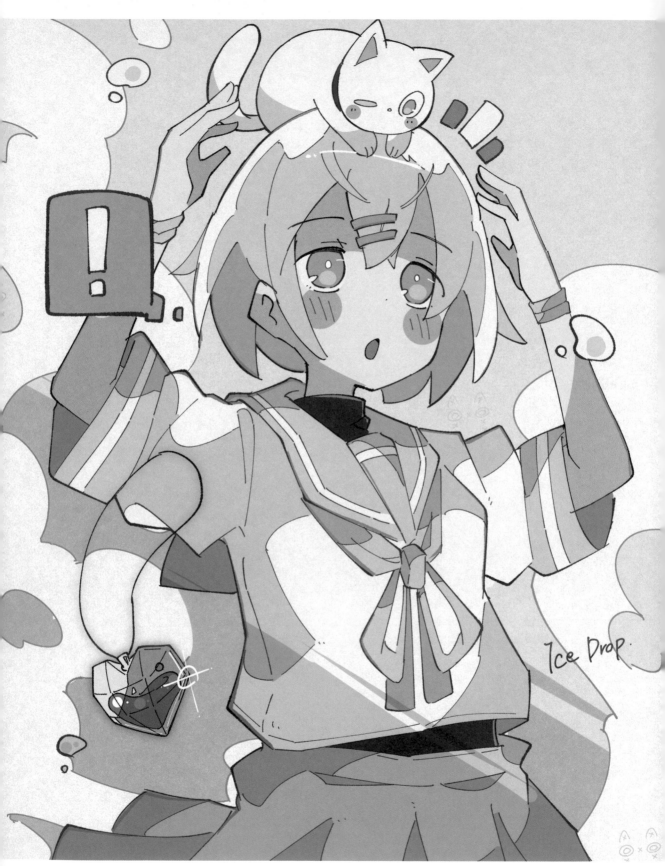

Ice Drop.

『Ice Drop』／ aqu3ra ／ 2021　1 週年紀念插畫

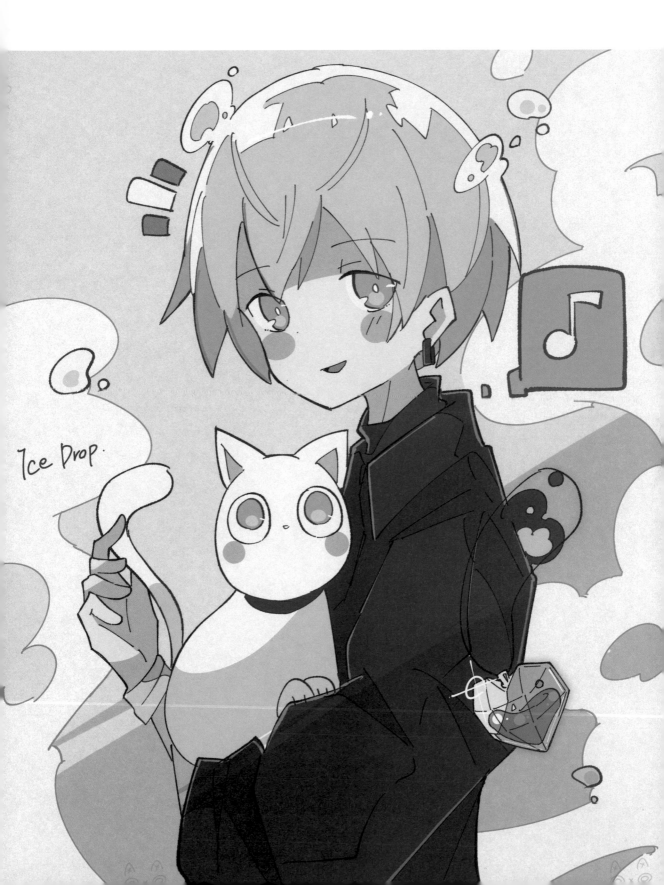

UNREAL                    LIFE

『非現實生活』／ hako 生活／ 2021

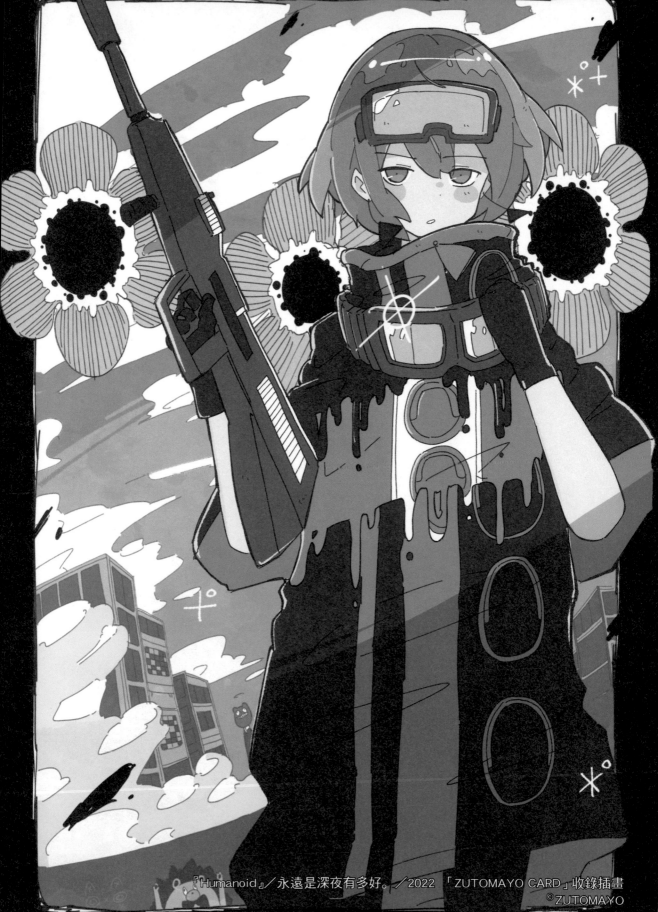

『Humanoid』／永遠是深夜有多好。／2022 「ZUTOMAYO CARD」收錄插畫
©ZUTOMAYO

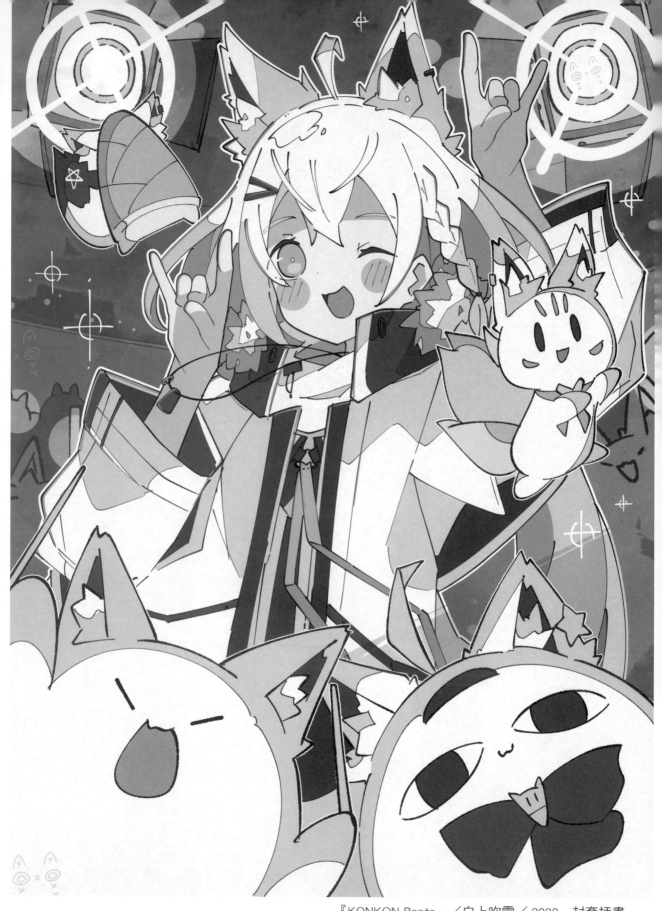

『KONKON Beats』／白上吹雪／ 2022　封套插畫
©2016 COVER Corp

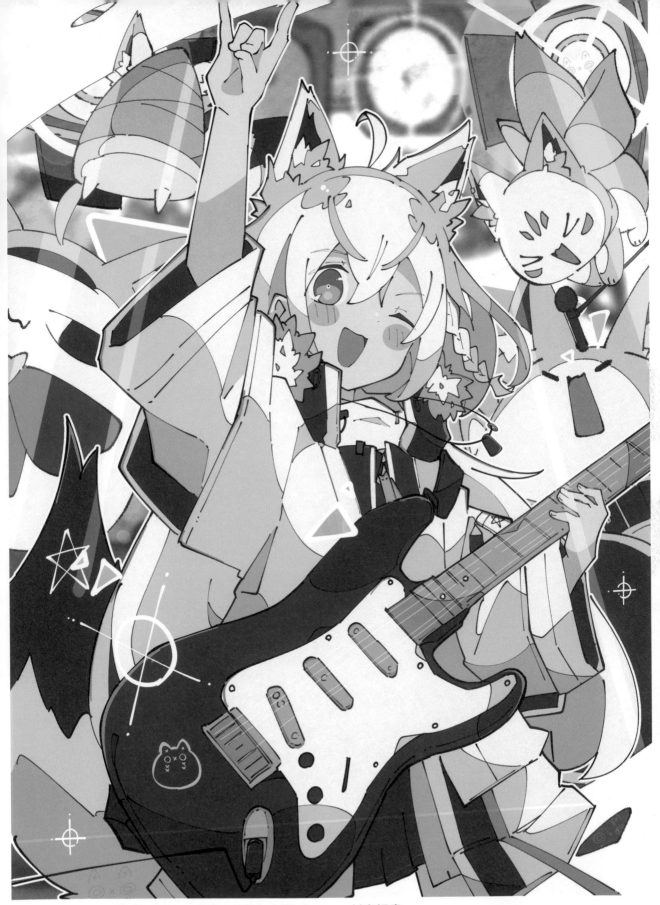

『KONKON Beats』／白上吹雪／2022　封套插畫

# CHAPTER 4

插畫&MV 影像創作

BEHIND THE CREATION

P136-P159

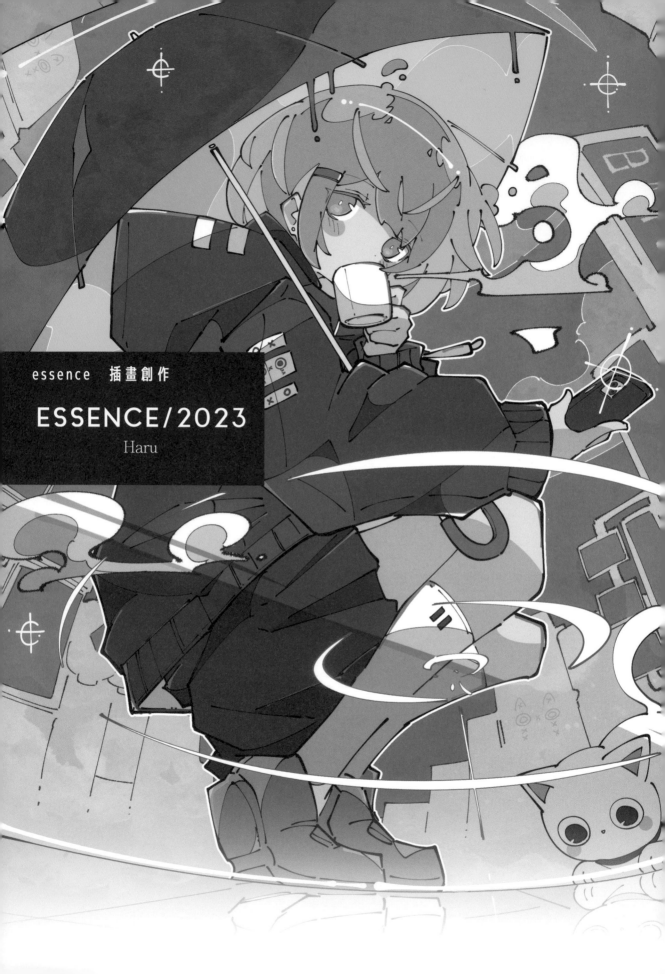

essence　插畫創作

# ESSENCE/2023
Haru

# COMPOSITION
### - 構圖設計 -

封面插畫的繪製是為了這次第一本書冊『essence』的全新繪圖創作。『essence』蘊含了事物本質與核心的意義，而且也是我原本身為烘培師時經常聽到的詞彙「vanilla essence（香草精）」，所以決定當成畫冊的標題。我自己也覺得相當契合，非常滿意。

我很喜歡之前曾經發表過的插畫「雨不停歇。」，所以決定以這幅畫的世界觀為基礎，重新構思打造出這次的插畫。

## 插畫構想

· 因為是書籍封面，想創作出搶眼的構圖和色調

· 人物＋背景的插畫

·『essence』的書名帶有暖色調的意象（出版之際恰逢夏天，所以也想散發出清爽的氣息）

· 希望構圖呈現一點跳脫日常生活的氛圍

· 這次書中刊登許多不同風格的插畫，所以或許个會呈現單色整合的感覺

· 貓咪（很可愛）

· 運用感覺明亮又可愛的橘色，繪製成有點酷的插畫（很貪心）

· 想營造出散發香氣的畫面

·「雨不停歇。」的插畫一如標題名稱，為持續下雨的畫面，但是這次想描繪成雨過天晴的情景

· 或許可以設計成構圖顛倒的插畫（如果可行）

· 其他就隨自己的感覺……（順其自然）

「雨不停歇。」 原創作品

這次的創作不但是自己第一本的書冊，又是封面插畫，所以在構圖上苦思良久。

首先，在描繪構思的插畫草稿時，發覺以前發表的插畫「雨不停歇。」，在畫面上不論是搶眼程度，還是色調搭配，都很符合我心中的構思，因此決定以這幅插畫為基礎設計構圖。

另外，原本作品的色調和氛圍較為陰暗，所以將設計方向稍微調整成更明亮的風格。

# ROUGH DRAWING
## - 草稿繪製 -

接著依照構想開始繪製草稿。這次因為已經有大概的插畫構圖,所以在設計草稿構圖時,將構思時列舉的需求元素一一加入其中。

由於決定讓角色手拿著雨傘,所以要考慮女孩的姿勢。雖然一開始覺得讓女孩呈現有點飄浮的樣子還不錯,但是又想要加強水面倒影的畫面,因此曾試著將人物顛倒。此外也試著讓咖啡杯飄浮在畫面,或是讓貓咪走過等,嘗試各種構圖表現。

經過一陣摸索後,覺得設計成貓咪和人物都一起望向水窪的構圖為佳,而決定朝這個方向繼續繪製。另外在手上添加咖啡杯。

我覺得整體構圖不錯,還可以結合既有的「雨不停歇。」插畫元素。

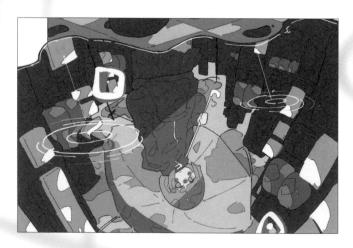

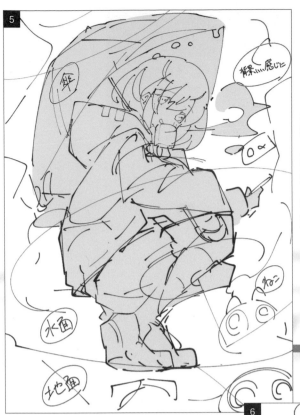

5

決定構圖後，接下來進入更細節的部分，包括女孩、配件、背景結構。另外，一開始原本是繪製人物顛倒的構圖，但是書本有附書腰，而且我希望不要讓人一眼看清水窪的倒影，所以先將構圖回正。

草稿結構描繪到一定程度後，開始進入線稿描繪，我自己在描繪草稿時會不斷修改，盡量調整成接近線稿的圖稿（我很羨慕有人可以從隨便一畫的草稿描繪成線稿……）。

持續為草稿清稿（？）時，只要又有新的想法，我就會在這個階段追加修正。這次在清稿的過程中，除了將女孩的表情修改得較為冷酷，將貓咪抬頭看向女孩的視線構圖，改成看著水窪中倒映的自己。

草稿清稿後……

**草稿完成！**

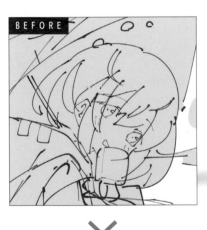

BEFORE

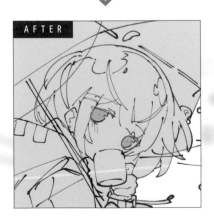

AFTER

因為我平常不會留下繪製過程的插畫，所以自己不曾發現修正的差異。這次重新看之前的草稿，很驚訝有這麼大的不同（笑）。

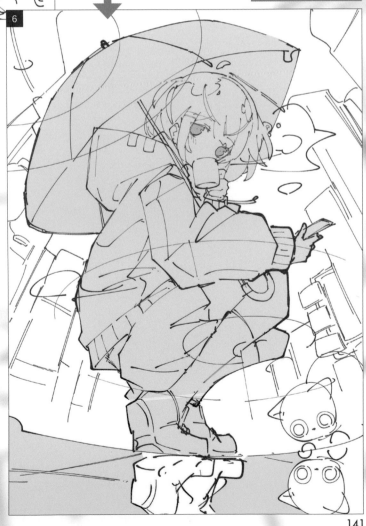

6

# LINE DRAWING
## - 線稿繪製 -

接下來要正式進入線稿作業。由於在草稿階段已經調整成接近完成的構圖,所以線稿作業相對較為順利。對我來說或許是繪製過程中最輕鬆的步驟。

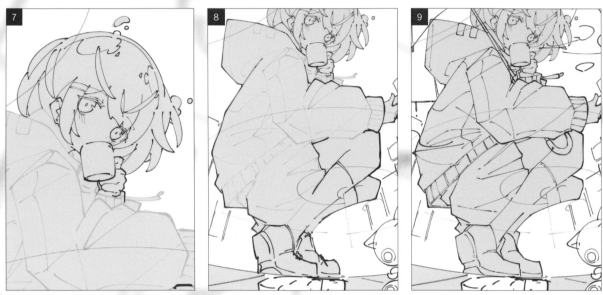

每位插畫家在線稿作業的步驟不盡相同,但我描繪線稿的順序是臉→全身→背景→配件。另外,即便要描繪細節,我也會先描繪出輪廓後,才仔細描繪細節,以便讓插畫保有一致性。

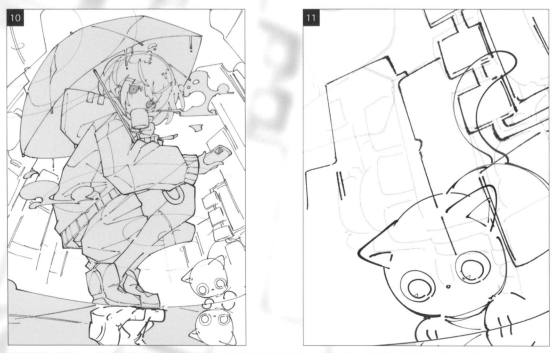

因為女孩的線稿已經完成,所以直接進入雨傘的線稿描繪。接著描繪背景的線稿,但因為這是有點難度的構圖,所以先描繪好貓咪後,再次描繪背景線稿。

12

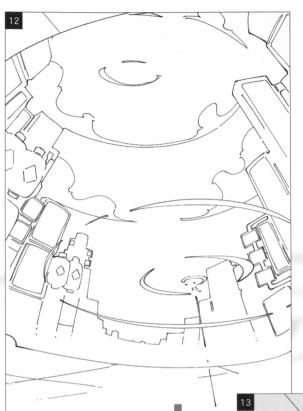

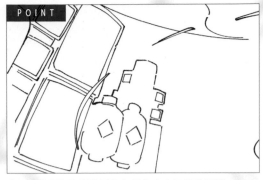

我很喜歡霓虹街道的風格和帶有夜市氣氛的提燈。

繪製背景線稿時和描繪女孩一樣，都是先描繪輪廓再描繪細節。這次還有水窪倒映出的景色，而將畫面稍微畫成魚眼鏡頭的構圖風格。因為想帶點非日常的氛圍，所以一邊想像著不同日常的景色，一邊描繪細節。我自己認為包括裝飾在內，整體構圖的完成度不錯。

## 線稿完成！

結合女孩、貓咪和背景……

13

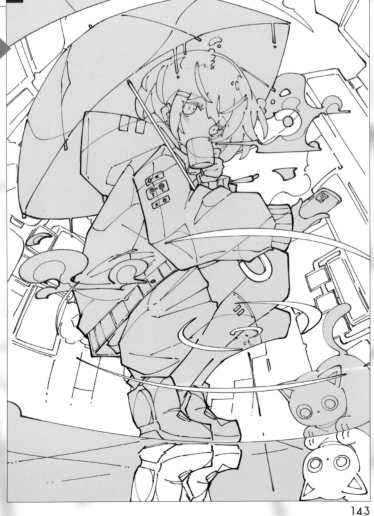

試著結合線稿，調整整體比例。通常人物線稿會稍微被覆蓋遮住，所以加強輪廓線稍作調整。

線稿作業雖然有趣，但也花了不少心力，所以作業到這邊後先告一個段落，休息一下……（笑）。

# COLORING
## -塗色作業-

線稿完成並稍作休息後，終於來到塗色階段。對於自己的作品，我非常注重插畫的塗色，所以這會是最花費我時間和心力的作業。
讓我們打起精神處理這個步驟。

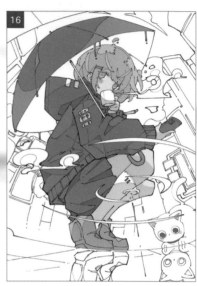

順序是一開始先從顏色比較淺的部分著手，接著再塗顏色較深的部分。這次想要在背景加入明亮的色調，所以決定在服裝和雨傘使用較暗的配色。
配色決定後，接著描繪陰影細節。

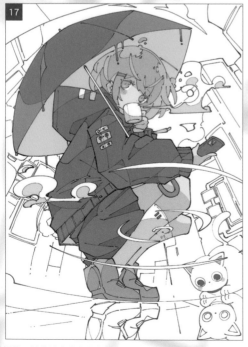
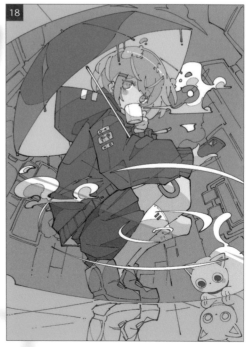

陰影塗好後，接著塗上傘內的顏色。因為想在背景使用橘色，所以傘內打算嘗試明亮的水藍色。另外，為了突顯橘色的色調，在上下水漥這些外圍
部分塗上水藍色。

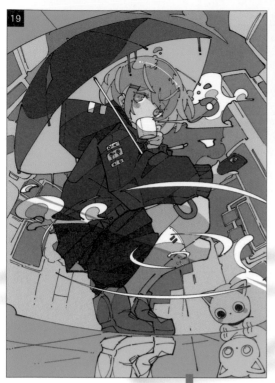

19

持續塗色並經過轉存後或許難以比較，但是將線稿顏色調整後，就會有明顯不同的感覺。

背景配色決定好後，開始描繪細節塗色。建築物的色調較暗，會使整體變得較為沉重，因此決定用較明亮的配色。我認為降低現實感的色調，還可增加非日常的氛圍。

所有顏色都塗好後，再配合塗色調整線稿，確認整體畫面，調整彩度和插畫的整體比例（每次這個調整作業都會花很多時間……笑）。

插畫完成！

色彩調整作業完成後……

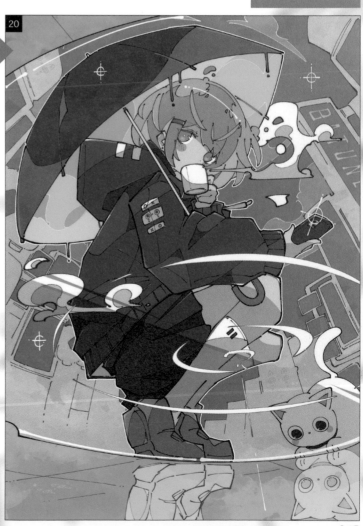

20

漫長的調整作業結束，呈現令自己滿意的成品後，終於插畫完成。真是辛苦了。

## essence/Haru

・製作時間：約 4 ～ 5 天

・製作軟體：
CLIP STUDIO PAINT EX
Adobe Photoshop

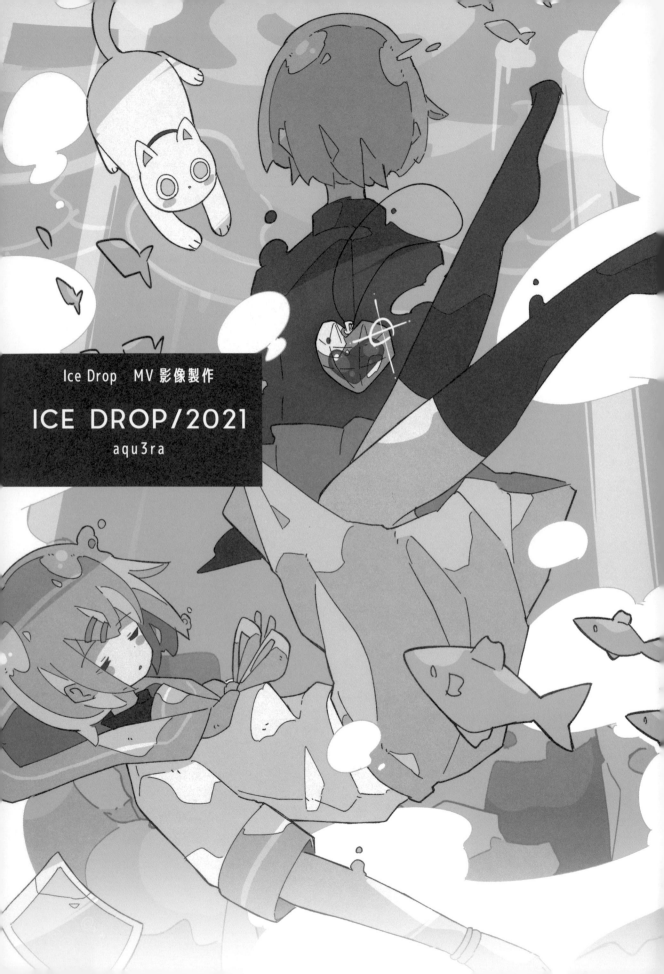

Ice Drop　MV 影像製作

ICE DROP/2021

aqu3ra

<br>

# 創作 STEP1

# COMMISSION
## -委託內容-

這次接到的委託是全新歌曲『Ice Drop』的 VOCALOID 版 MV 製作。演唱團體為「MORE MORE JUMP！」，來自 SEGA 和 Colorful Palette 合作的手機遊戲「世界計畫 繽紛舞台！feat. 初音未來」。

我覺得這次的委託很適合使用曾發表的插畫「沉入一片藍。」，在一片明亮中卻隱約流露著陰影的感覺，所以從這幅插畫建構出 MV 的世界觀。

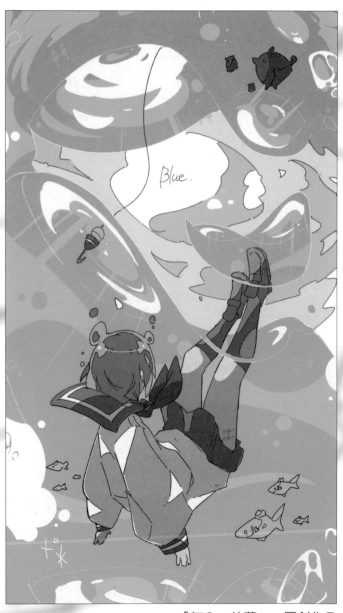

## MV 委託內容

· 概念為回收過往創傷，朝向未來邁進（讓人想要連結到世界計畫的正篇故事）

· 概念一如插畫「沉入一片藍。」

· 希望 MV 帶點故事感

· 掉落海中，直直沉入海底的女孩

· 海洋生物（企鵝、鯨魚等）

· 貓咪

· 希望將有點晦暗的主題，描繪成可愛又搞笑的內容

這不但是透過世界計畫的委託，也是我第一次和 aqu3ra 共同製作的作品，坦白說自己有些緊張。不過對方是看到自己的插畫才願意委託案件，我想在製作發想上應該會有很多靈感（服裝和構圖氛圍也是以插畫為基礎）。

當時主要是利用一幅畫製作成 MV，呈現「有故事感的 MV」，因為是全新的挑戰，所以投注了所有的心力創作。

「沉入一片藍。」 原創作品

# CHARACTER
## - 角色設計 -

接到委託後，開始構思故事和出場人物。這次 aqu3ra 也希望內容有點故事性，因此將故事元素融入角色設計中，豐富創造的角色。

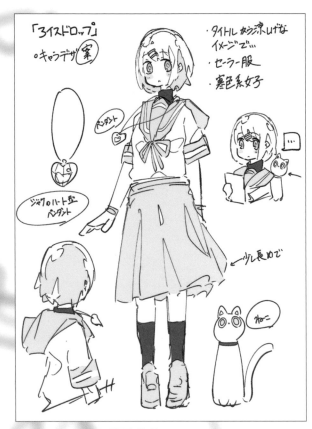

「Ice Drop」角色設計草稿 1

「Ice Drop」角色設計草稿 1

角色設定條件：
◆ 主題是涼爽的感覺
◆ 水手服
◆ 冷色調的女孩
◆ 封套的心型墜飾
◆ 裙襬稍長
◆ 貓咪

因為歌名是『Ice Drop』，所以決定設計成冷色調的女孩。在故事設定上女孩懷有創傷，所以表情有點黯然。我想搭配一隻闖禍的貓咪，應該會有中和協調的效果。

另外，角色配戴的心型墜飾，是在遊戲正篇中使用於封套照片的圖案。當時將角色命名為「Drop」（暫時名稱）。

「Ice Drop」角色設計草稿 2

角色設定條件：
為了表現主角不斷收集創傷，希望隨著場景的推進，到處都會出現泡泡。

◆ 和主角擁有相同的髮色和瞳孔顏色
◆ 因為角色設定為死去的人物，所以衣服為暗色調
◆ 身高較高
◆ 和主角相同的手環

以主角有哥哥的設定來設計，但刻意未說明細節，以便有各種詮釋（這裡第一次公開……笑）。

主角配戴的心型墜飾是哥哥贈送的重要配件，也是引起創傷回憶的關鍵。當時將角色命名為「Ice」。

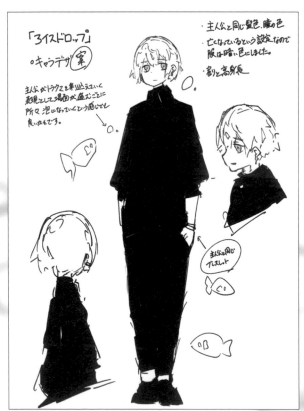

「Ice Drop」角色設計草稿 2

# STORY BOARD

## - 故事和分鏡 -

在角色設計時就已經創作大概的故事走向，接下來就要正式製作分鏡。構思發想的主軸圍繞著同樣是歌曲主題的「克服過往創傷」。

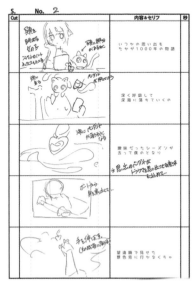

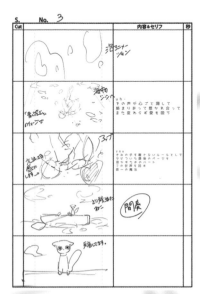

以前因為興趣畫過漫畫，基本上將內容彙整成有起承轉合的故事。另外，因為無法在 MV 表現出如漫畫般的詳細說明，所以有特別留意描繪出可直接傳達劇情的畫面。

製作時非常著重在第一段副歌的場景，並且講究畫面的表現，還讓泡泡超過寬銀幕電影鏡頭（上下黑色邊框）。

副歌過後，畫面上只剩下貓咪，但這個場景也是試圖利用意象重疊，表現當時失去哥哥的主角。

「起」：望向某處的女孩和貓咪。貓咪跳到女孩的頭上，墜飾掉入海中……

「承」：女孩為了找回墜飾也落入海中。

我和 aqu3ra 分享的故事概念為將大海當成女孩的「深層心理」，所以海底＝心底深處，建立主角接受哥哥死去，面對創傷的架構。

這次曲調本身為輕快的風格，因此除了有嚴肅深刻的情感，也會帶出兩人的關係，添加一點好笑的元素。

另外，開頭以及最後的場景都會有主角的臉部特寫，除了呈現表情變化，也展現出前後對比。

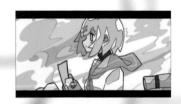

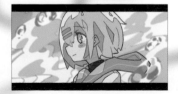

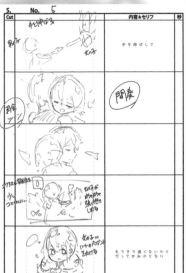

「轉」：在海中見到哥哥的身影，哥哥將墜飾掛回自己的脖子。

「合」：請游在身邊的鯨魚讓自己乘坐在背上回到海面。

# DRAWING
## - MV 剪接 & 動畫繪製 -

以分鏡為基礎，進入每個鏡頭的描繪作業。這次整體的概念是像繪本一樣述說故事，所以依序描繪每一顆鏡頭。基本上在處理分鏡時就已經決定好構圖，因此依照構圖繼續描繪草稿，不過若有更好的構圖想法，就會隨時加以調整或修改。

草稿

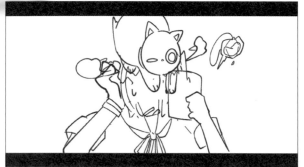

線稿 + 塗色

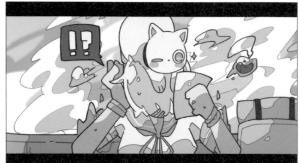

動畫繪製使用 CLIP STUDIO PAINT EX 的功能，一張一張跑動。這次有製作動畫的部分包括開場在船上搖晃的場景、落入海中的特效，還有泡泡浮現的動畫。

動畫本身主要製成循環動畫，但是這次還挑戰了動畫特效，所以覺得很有趣（圖像很難看得出來，就是主角落入海中的特效）。

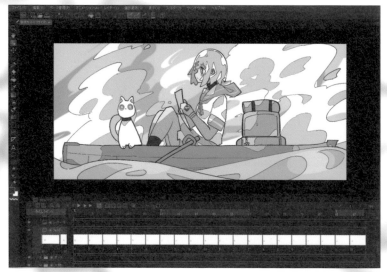

# MOVIE EDITING
## -影像編輯-

影像編輯是 MV 製作的最後一環。這次與其說是影像編輯,倒不如說是以插畫為主的 MV,所以編輯本身的作業不多。

副歌部分因為想加強主角沉入海中的氛圍,所以使用泡泡升起的動畫特效和光線折射,添加身歷其境的感覺。

若是自己的插畫,通常在顯示歌詞時,就會和背景重合而不易看清,所以調整了字型以及色調,盡可能清楚顯示。另外,歌詞滾動的方式依照泡泡由下往上浮起的樣子設計。

在構圖上,因為我個人喜歡呈現出鏡頭拍攝般的模糊表現,所以會在每個場面鎖定聚焦的對象。以副歌的場景為例,聚焦的順序為全體→墜飾→女孩。

最後的副歌一改一開始的副歌,在主角從海面浮出的同時,曲調也為之一變,呈現精神振奮的場面,因此調整成在副歌開始的同時,跳出表現拋開過往心境的插畫。

這次的歌曲處處都可聽到拍手聲,因此在每個場面都會添加卡點。我覺得很容易讓人分辨出快到副歌、還有進入間奏的部分。

因為在分鏡階段已經固定架構,所以動畫製作本身能很順利地作業。

這是我第一次製作有故事性的 MV,不過在架構以及插畫等各方面都玩得很開心,所以對我來說是一個有特別意義的 MV。

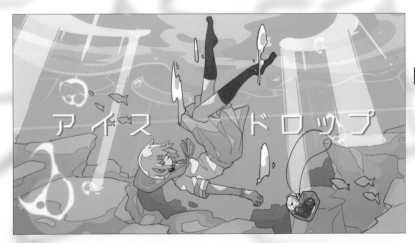

### Ice Drop/aqu3ra

・製作時間:約 2 個月

・製作軟體::
CLIP STUDIO PAINT EX、AviUtl、
Adobe After Effects

・發布日:2021 年 8 月 18 日

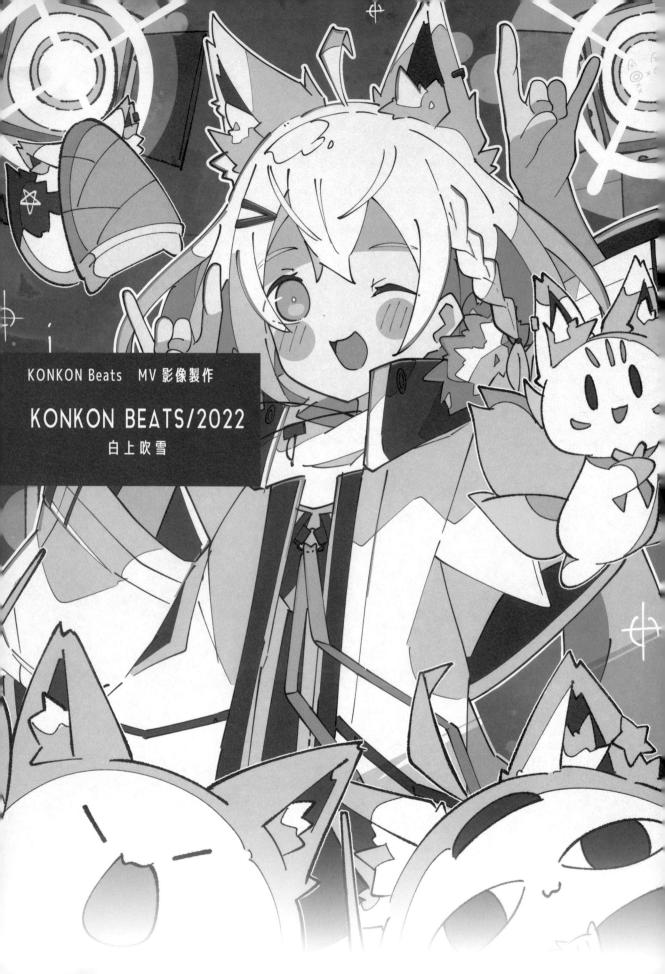

KONKON Beats　MV 影像製作

KONKON BEATS/2022
白上吹雪

# COMMISSION
## - 委託內容 -

這次接到的委託是白上吹雪生日紀念歌曲『KONKON Beats』的 MV 製作,她是來自女性 Vtuber 藝人經紀公司「hololive」的當紅 Vtuber。作曲者是以 VOCALOID 製作人身分活躍各領域的 TOKOTOKO(西澤製作人)。

之前發表的插畫「貓咪與雪的聲音」,其形象樣貌近似白上吹雪,所以參考這幅插畫的氛圍調整構圖。

## MV 委託內容

- 白上吹雪的生日紀念 MV
- 可愛普普風的氛圍
- 希望在副歌時有吉他彈奏的動畫
- 希望在歌詞顯示時描繪唱歌的模樣
- MV 架構基本上由我自由發揮

由於對方很喜歡我之前製作的 MV 作品風格,於是便邀請我製作。我從以前就看過白上吹雪和 TOKOTOKO(西澤製作人)的影片,也聽過歌曲,所以我超開心可以為他們製作 MV。

「Ice Drop」是以繪本形式的概念製作 MV,而這次的製作方向是結合動畫、漫畫鏡頭和影像編輯來作業。

另外,我還提議以生日紀念為發想,設計成白上吹雪和粉絲們一起參與的故事架構,讓雙方都感到開心。

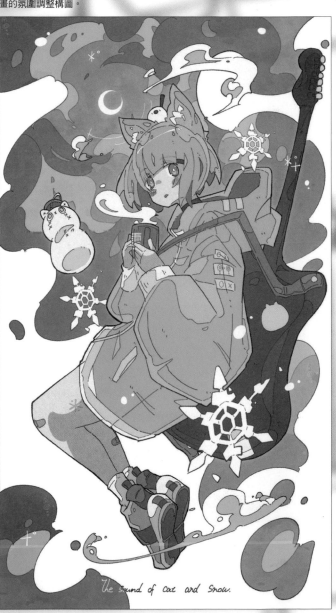

「貓咪與雪的聲音」 原創作品

# STORYBOARD
## - 故事和分鏡 -

這次角色設計已完成，就是白上吹雪，所以從分鏡開始著手。MV 主題圍繞在白上吹雪和粉絲的「連結」，以此設計出整體架構。

間奏的場景設計成除了白上吹雪之外的角色也在轉圈圈，所有角色一起轉圈圈。

這裡依照歌詞，結合漫畫鏡頭和動畫，推動畫面的發展。

「Ice Drop」的 MV 是以故事劇情為主軸發展，這次的架構是以依照歌詞的演出和故事兩者交錯的形式發展。另外，在架構上也會著重採用漫畫手法和動畫表現，營造出粉絲們，甚至是第一次觀看的人都能感到歡樂的氣氛。

白上吹雪在電玩椅上轉來轉去的間奏場景，是從歌詞「地球是圓的」以及「世界是一個圓圈」等關鍵詞的發想並添加而成。個人覺得這一幕很可愛，我很喜歡（笑）。

因為是白上吹雪的生日紀念，所以描繪了暗中準備生日直播的故事情節。

這次因為有依照歌詞的劇情演出，所以在製作分鏡時，聽了好幾次歌曲，比以往更小心留意整體的架構。

到處安排了給粉絲的小題材（下面的場景尤其受到歡迎）。

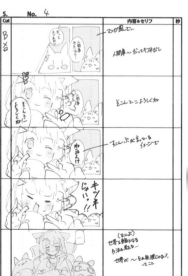

「起」：吹雪配合生日思考「世界成為一個圓圈」的方法。

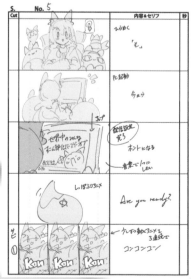

「承」：閃現生日直播的消息並開始準備。

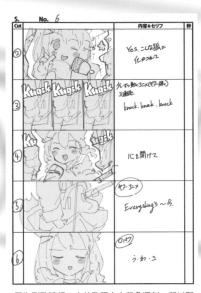

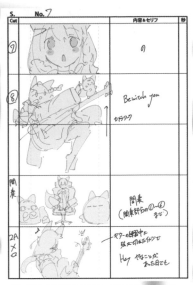

因為對方希望在歌詞顯示時描繪出唱歌的場景，所以配合副歌描繪唱歌描繪唇形。另外，這次編排了許多影像處理和動畫，花了一些巧思營造出如演唱會影像的臨場感。

因為對方希望白上吹雪在副歌的地方彈奏吉他，所以在這裡製作出讓人印象深刻的場景。當中包括了從吉他演奏到臉部特寫、整體畫面，以及運鏡移動過程的速度感，我個人都相當喜歡。

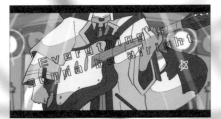

因為副歌連續 3 次的歌詞令人印象深刻，所以配合歌詞也設計在影像編輯中。

想加深大家對副歌的印象，所以比平常多加入一點動畫。

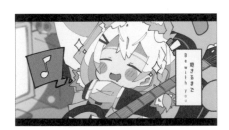

從後半段開始進入直播，和粉絲一起練習吉他，配合最後副歌的高潮，開始進入生日直播的階段（其實生日直播是一場夢）。

雖然是帶點喜劇感的場面，但是在副歌和最後副歌都可表現出演唱會的氛圍，很符合這次的曲風調性，所以我覺得 MV 整體風格相當一致協調。

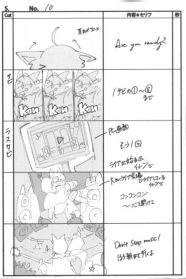

「轉」：生日直播開始，可以和全世界的每個人都融為一體……？

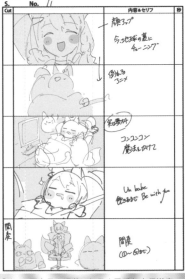

「合」：原來是一場夢。但是吹雪看起來很滿意。

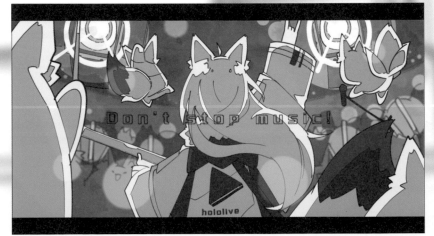

最後副歌在描繪時，特別著重臨場感的表現以及構圖，是我個人相當滿意的場景。我覺得原本服裝就很有設計感，背後又有「hololive」的字樣，呈現很不錯的造型氛圍。

還偷偷添加了「或許……其實不是一場夢？」的畫面。

# DRAWING
## - MV 剪接 & 動畫繪製 -

以分鏡為基礎，進入每個鏡頭的描繪作業。在製作「Ice Drop」時，主要為插畫分鏡，這次還加入了漫畫分鏡和動畫分鏡，所以會著重在這兩個部分。

漫畫分鏡的部分可以一格一格地描繪，但是為了在轉換成影像時，容易掌握運鏡的過程，而依照實際漫畫的作法分格製作。

之前也做過幾次融入漫畫表現的 MV，但是這次是第一次添加了傳統漫畫的分格製作。我覺得最後彙整成不錯的效果。其他分鏡也同樣用分格方式處理。

間奏的部分、副歌吉他彈奏的場景、最後跌倒的場景都製作成循環動畫。尤其跌倒的場景也代表吹雪從夢境回到現實的劇情，所以描繪得更令人印象深刻。

這次包括彈吉他的分鏡在內，嘗試各種動畫描繪，所以自己也學到很多，描繪時也很開心。

每個場景的中間都不時出現豎起耳朵或揮動尾巴的循環動畫，畫得相當可愛，自己也很滿意。

跌倒場景的動畫分鏡

# MOVIE EDITING
## -影像編輯-

影像編輯是 MV 製作的最後一環。這次還加入了動畫分鏡、副歌表演和歌詞滾動，所以比起以往有更多的影像編輯作業。

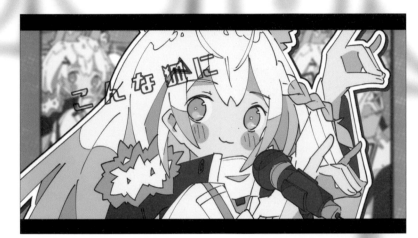

副歌因為想直接運用「Are you ready？」帶出的曲風速度感，所以製作時特別留意配合節奏編輯。「KON、KON、KON」的歌詞尤其令人印象深刻，所以連續添加了卡點。另外，還想加深觀看者對歌詞的印象，所以刻意不使用既有字型，而是加入自己新設計的文字。

在副歌 3 次連續的歌詞後，接著從「你會感到 Everything's gonna be alright」開始，轉換成不同的表現，切換成如直播影像的分鏡場景。

因為 1、2 段副歌使用同一場面，所以為了可呈現讓人想多看幾次的表演，在製作時不斷嘗試修改。

最後的副歌不同於其他部分，是以一張畫來表現的畫面，但是因為需要展現比之前的副歌更歡樂興奮的畫面，所以很講究演出的呈現，讓歌詞鏤空打在螢幕上，表現出參與直播的臨場感。另外，還在背景的螢幕編輯播放著副歌部分的影像。

這個分鏡之後的背景以及臉部特寫到跌倒的過程，我覺得都有完美配合歌曲的節奏。

漫畫分鏡、動畫分鏡、靜止畫面的分鏡，整體架構相融協調，這次的作品雖然是我第一次嘗試，但是直到最後都做出令自己滿意的成品是一次很棒的經驗。最重要的是能讓白上吹雪還有粉絲們都對 MV 感到滿意，所以我覺得非常開心。

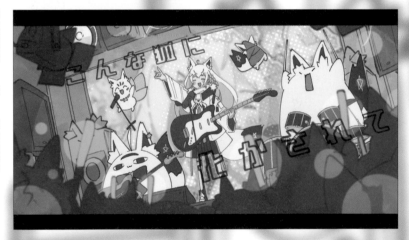

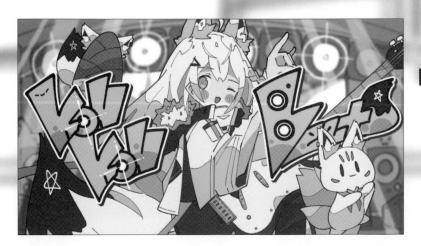

## KONKON Beats/ 白上吹雪

・製作時間：約 3 個月

・製作軟體：
CLIP STUDIO PAINT EX、AviUtl、
Adobe After Effects

・發布日：2022 年 10 月 5 日

# FAN ART
## - 粉絲創作 -

我自己每年都會召開幾次插畫比賽「Haru 盃」，這些是歷年獲獎者的作品。還有其他非常棒的插畫，所以希望大家也可以到 Twitter「#Haru 盃」欣賞更多的作品。

### Haru 盃 GW 2021

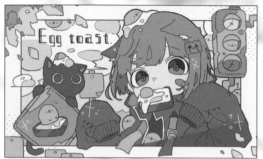

Bocha

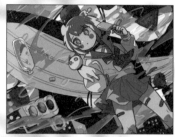

秋月 TUBAME

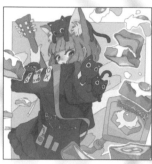

SANNPU

### Haru 盃 2021 夏季

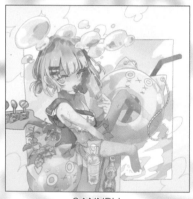

SANNPU

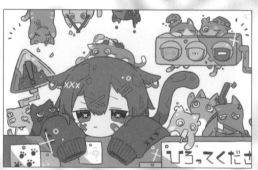

Bocha

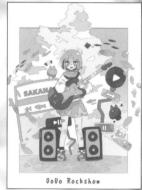

SUYA。

### Haru 盃 2022 冬季

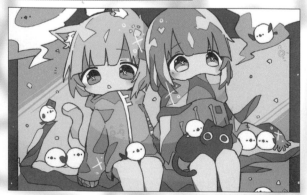

Bocha

空雨

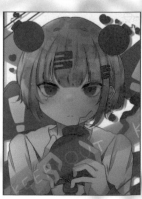

KONNBU

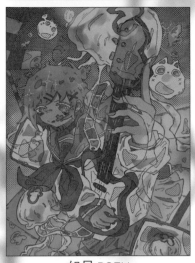

如月 POZU

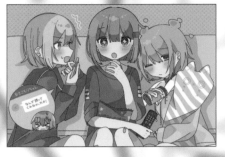

YUNONO

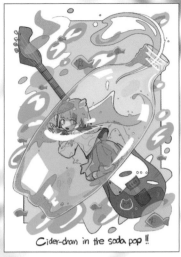

DONATU

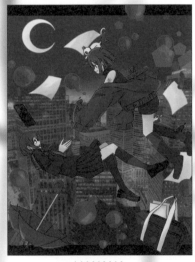

HANANA

SANNPU

NAPO

# Profile

插畫家兼影像創作者，作品散見於音樂MV創作、CD封套、
書籍封面和藝術家商品設計等各種領域。描繪出放鬆且稍微
偏離日常生活的非日常世界觀。

# WEB

HP https://www.harucider.com/
Twitter https://twitter.com/Haru57928031
Instagram https://www.instagram.com/ha.ru2182/

# essence
## Haru Artworks × Making

作　　者　Haru
翻　　譯　黃姿頤
發　　行　陳偉祥
出　　版　北星圖書事業股份有限公司
地　　址　234新北市永和區中正路462號B1
電　　話　886-2-29229000
傳　　真　886-2-29229041
網　　址　www.nsbooks.com.tw
E-MAIL　nsbook@nsbooks.com.tw
劃撥帳戶　北星文化事業有限公司
劃撥帳號　50042987
製版印刷　皇甫彩藝印刷股份有限公司
出 版 日　2023年12月
I S B N　978-626-7409-06-0
　　　　　978-626-7409-05-3(EPUB)
定　　價　550元

如有缺頁或裝訂錯誤，請寄回更換。

國家圖書館出版品預行編目資料

essence : Haru artworks x making /
Haru作；黃姿頤翻譯. -- 新北市 :
北星圖書事業股份有限公司,
2023.12 /160面；18.2×25.7公分
ISBN 978-626-7409-06-0(平裝)

1.CST: 插畫 2.CST: 書冊

947.45　　　　　　　112018918